모범
한글 쓰기

머리말

갈수록 모든 문명은 디지털화되어, 글씨보다는 컴퓨터의 자판기를 두드리는 시간이 훨씬 더 많아지는 것이 사실이고, 또 그것이 어쩔 수 없는 추세라고 할 수 있다. 그러나 아무리 그렇다고 해도 인간이 만들어낸 글자와 그것을 표현하는 수단인 글씨 쓰기는 실과 바늘처럼 영원히 떼놓을 수 없는 것이다.

글씨는 글씨를 쓰는 사람의 성품을 나타낸다고 할 수 있다. 따라서 바른 마음가짐과 자세는 무엇보다도 글씨를 보기 좋게 쓰는 기본적인 조건이라고 할 수 있다.

같은 사람이라도 필기구를 잡는 방법에 따라서 글씨체가 바뀐다. 필기구를 제대로 잡으면 손놀림이 자유롭고 힘이 들지 않으며 글씨체도 부드러워진다. 그러므로 오른손으로 필기구를 잡으면 왼손은 항상 종이의 위쪽에 두어야 몸의 자세가 바르게 된다.

글씨 연습에 가장 좋은 필기구는 연필이나 수성펜(0.5㎜ 이하)이 좋다. 샤프는 글씨를 쓸 때 부러지기 쉬우므로 적당하지 않다. 또 필기구 잡는 것을 도와 주는 교정용 보조 도구는 될 수 있는 대로 사용하지 않는 것이 좋다. 왜냐면 보조 도구를 빼는 순간에 다시 원래의 자세로 돌아가기 쉽기 때문이다.

필기구를 쥘 때는 90도 각도로 세워 쓰면 좋지 않다. 그렇게 오래 쓰게 되면 필기할 때 팔이 쉽게 피로 해진다. 그러므로 필기할 때의 각도는 45도나 50도의 각도로 눕혀서 쓰는 것이 가장 좋은 방법이다.

긴 시간을 필기를 하게 될 때는 처음에는 손에 힘을 주고 쓰다가 익숙해지면 서서히 힘을 빼서 쓰도록 한다. 계속해서 손에 힘을 주게 되면 손에 힘이 빠지고 지치게 되기 때문이다.

아무리 글씨를 잘 써도 비뚤어 지면 글씨가 지저분하게 보인다. 되도록이면 처음부터 반듯하게 쓰는 버릇을 들이도록 한다. 또 글씨는 크게 쓰는 버릇을 들여서 숙달이 되면 작게 쓰도록 한다. 처음부터 작게 쓰면 크게 쓸 때 글씨체가 흐트러지게 된다.

모쪼록 위에서의 주의 사항을 항상 염두에 두고 하루에 다만 얼마의 시간이라도 짬을 내서, 글씨를 바르고 보기 좋게 쓰는 습관을 가졌으면 하는 바람이다.

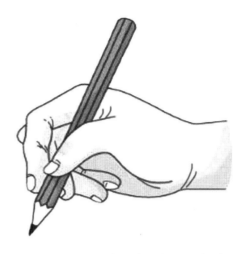

글씨 쓰기의 펜 잡는 자세

1) 펜의 기울기는 65~70도 정도, 펜 끝에서 2.5cm 정도 위를 잡는다.
2) 펜을 너무 짧게 세워서 잡으면 손놀림이 둔해 글씨가 작아지고 가지런하게 쓰기가 어렵다.
3) 손바닥을 바닥에 잘 고정하고, 새끼손가락의 안정감을 높인다.

바른자세로 쓰기
글씨를 잘 쓰는 방법은 가장 기본적인 것이 펜을 잡는 자세가 좋아야 글씨를 더욱 잘 써 내려갈 수 있기 때문에 펜을 잡는 것부터 교정을 해야 한다.

리듬감 있는 글씨 쓰기
펜을 바르게 잡는 자세가 몸에 익고 기본글씨를 꾸준하게 연습을 했다면, 선의 두께에 변화를 주면서 쓰는 연습을 하는 것도 글씨를 잘 쓰는 방법 중의 하나이다. 글씨가 멈추는 지점과 삐침, 꺾는 부분에 선의 두께를 주는 것인데, 붓글씨를 쓰는 방법을 떠올리면서 연습을 해 보면 많은 도움이 된다.

기본 필체 연습하기
가장 기본적인 필체는 고딕체이다. 약간 딱딱해 보일 수 있지만 손에 익숙해지면 얼마든지 다른 글씨체로의 변형이 가능하고, 획이 정확하기 때문에 알아보기 쉬운 필체이다. 따라서 글자의 기본 구조를 익히기 위해서 고딕체 연습을 하는 것이 글씨를 잘 쓰는 방법 중 하나이다.

변형한 글씨체 원리 파악하기
기본 필체가 손에 익은 다음에는 변형된 여러 가지의 글씨체들을 연습할 단계이다. 글씨는 펜을 잡는 방법과 힘의 조절, 신체적인 조건 등에 민감하게 차이가 나기 때문에 변형된 글씨체를 표본으로 삼아 연습하면서 새로운 글씨체를 만드는 것이 글씨를 잘 쓰는 방법이라 할 수 있다.

| 차 례 |

자음 쓰기

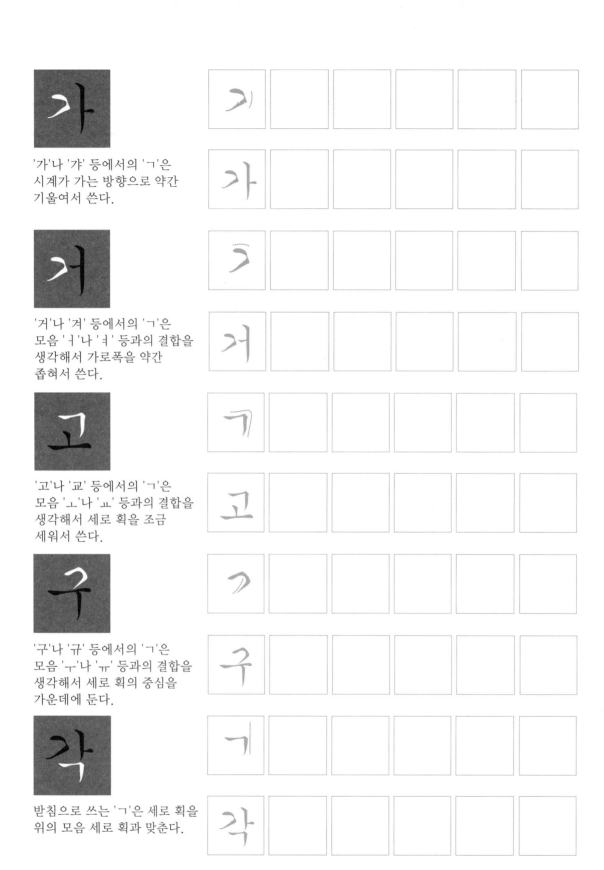

'가'나 '갸' 등에서의 'ㄱ'은 시계가 가는 방향으로 약간 기울여서 쓴다.

'거'나 '겨' 등에서의 'ㄱ'은 모음 'ㅓ'나 'ㅕ' 등과의 결합을 생각해서 가로폭을 약간 좁혀서 쓴다.

'고'나 '교' 등에서의 'ㄱ'은 모음 'ㅗ'나 'ㅛ' 등과의 결합을 생각해서 세로 획을 조금 세워서 쓴다.

'구'나 '규' 등에서의 'ㄱ'은 모음 'ㅜ'나 'ㅠ' 등과의 결합을 생각해서 세로 획의 중심을 가운데에 둔다.

받침으로 쓰는 'ㄱ'은 세로 획을 위의 모음 세로 획과 맞춘다.

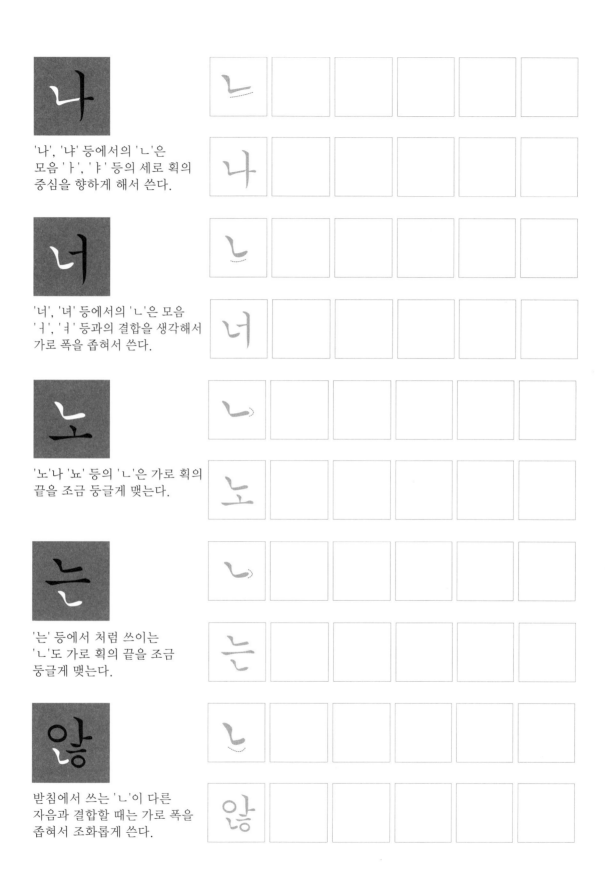

'나', '냐' 등에서의 'ㄴ'은 모음 'ㅏ', 'ㅑ' 등의 세로 획의 중심을 향하게 해서 쓴다.

'너', '녀' 등에서의 'ㄴ'은 모음 'ㅓ', 'ㅕ' 등과의 결합을 생각해서 가로 폭을 좁혀서 쓴다.

'노'나 '뇨' 등의 'ㄴ'은 가로 획의 끝을 조금 둥글게 맺는다.

'는' 등에서 처럼 쓰이는 'ㄴ'도 가로 획의 끝을 조금 둥글게 맺는다.

받침에서 쓰는 'ㄴ'이 다른 자음과 결합할 때는 가로 폭을 좁혀서 조화롭게 쓴다.

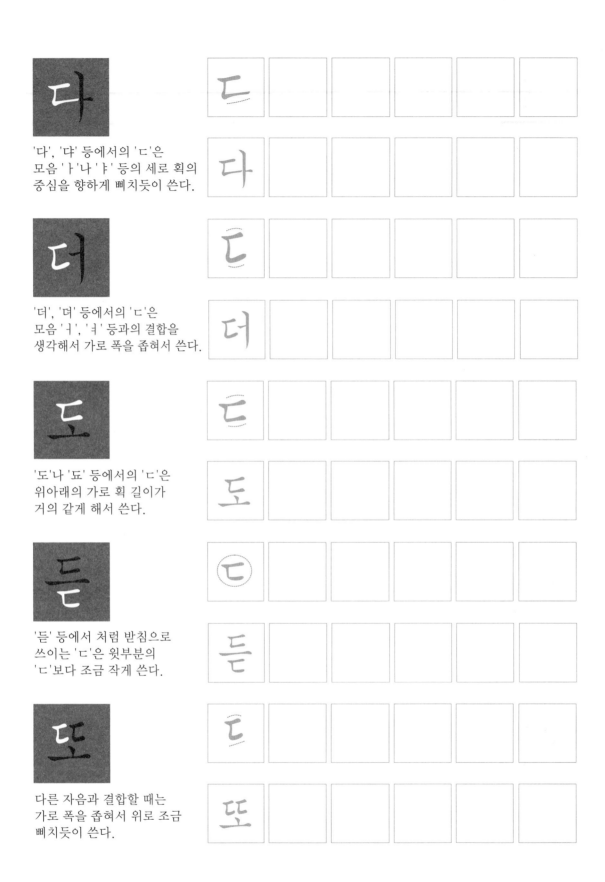

'다', '댜' 등에서의 'ㄷ'은
모음 'ㅏ'나 'ㅑ' 등의 세로 획의
중심을 향하게 삐치듯이 쓴다.

'더', '뎌' 등에서의 'ㄷ'은
모음 'ㅓ', 'ㅕ' 등과의 결합을
생각해서 가로 폭을 좁혀서 쓴다.

'도'나 '됴' 등에서의 'ㄷ'은
위아래의 가로 획 길이가
거의 같게 해서 쓴다.

'듣' 등에서 처럼 받침으로
쓰이는 'ㄷ'은 윗부분의
'ㄷ'보다 조금 작게 쓴다.

다른 자음과 결합할 때는
가로 폭을 좁혀서 위로 조금
삐치듯이 쓴다.

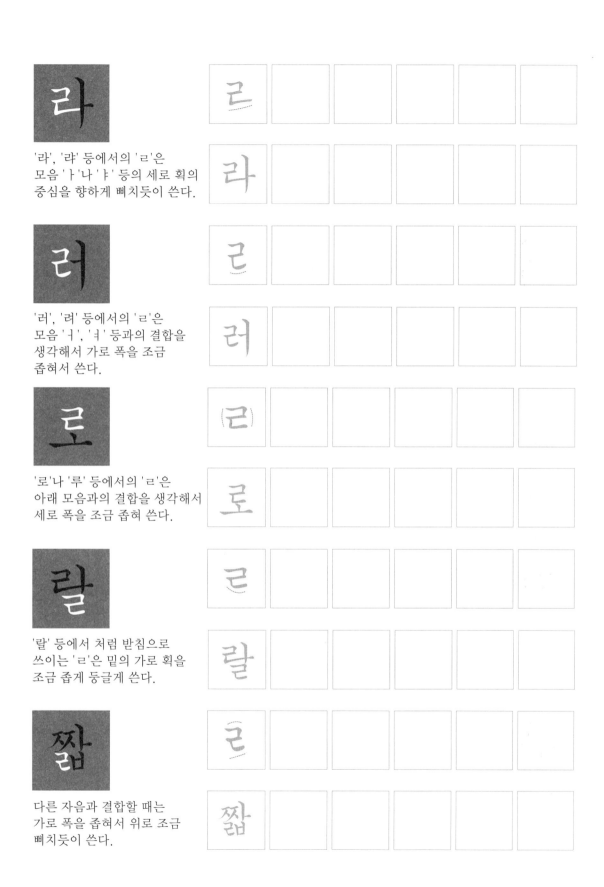

'라', '랴' 등에서의 'ㄹ'은
모음 'ㅏ'나 'ㅑ' 등의 세로 획의
중심을 향하게 삐치듯이 쓴다.

'러', '려' 등에서의 'ㄹ'은
모음 'ㅓ', 'ㅕ' 등과의 결합을
생각해서 가로 폭을 조금
좁혀서 쓴다.

'로'나 '루' 등에서의 'ㄹ'은
아래 모음과의 결합을 생각해서
세로 폭을 조금 좁혀 쓴다.

'랄' 등에서 처럼 받침으로
쓰이는 'ㄹ'은 밑의 가로 획을
조금 좁게 둥글게 쓴다.

다른 자음과 결합할 때는
가로 폭을 좁혀서 위로 조금
삐치듯이 쓴다.

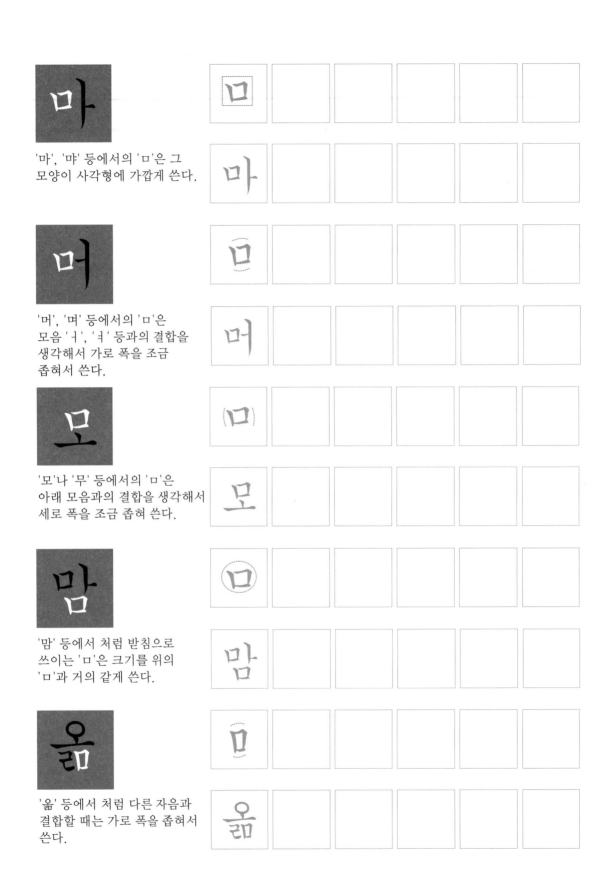

'마', '먀' 등에서의 'ㅁ'은 그 모양이 사각형에 가깝게 쓴다.

'머', '며' 등에서의 'ㅁ'은 모음 'ㅓ', 'ㅕ' 등과의 결합을 생각해서 가로 폭을 조금 좁혀서 쓴다.

'모'나 '무' 등에서의 'ㅁ'은 아래 모음과의 결합을 생각해서 세로 폭을 조금 좁혀 쓴다.

'맘' 등에서 처럼 받침으로 쓰이는 'ㅁ'은 크기를 위의 'ㅁ'과 거의 같게 쓴다.

'옮' 등에서 처럼 다른 자음과 결합할 때는 가로 폭을 좁혀서 쓴다.

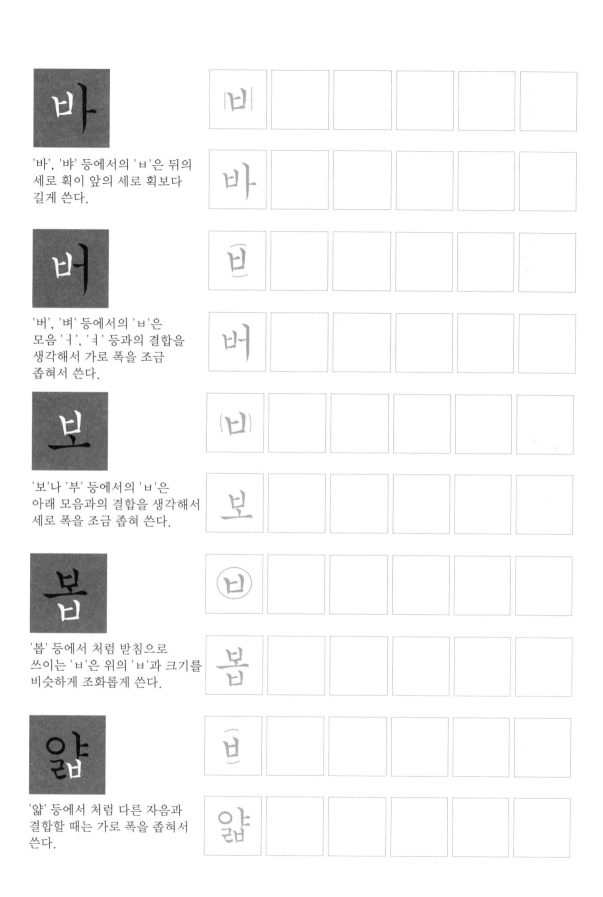

'바', '뱌' 등에서의 'ㅂ'은 뒤의 세로 획이 앞의 세로 획보다 길게 쓴다.

'버', '벼' 등에서의 'ㅂ'은 모음 'ㅓ', 'ㅕ' 등과의 결합을 생각해서 가로 폭을 조금 좁혀서 쓴다.

'보'나 '부' 등에서의 'ㅂ'은 아래 모음과의 결합을 생각해서 세로 폭을 조금 좁혀 쓴다.

'봅' 등에서 처럼 받침으로 쓰이는 'ㅂ'은 위의 'ㅂ'과 크기를 비슷하게 조화롭게 쓴다.

'얇' 등에서 처럼 다른 자음과 결합할 때는 가로 폭을 좁혀서 쓴다.

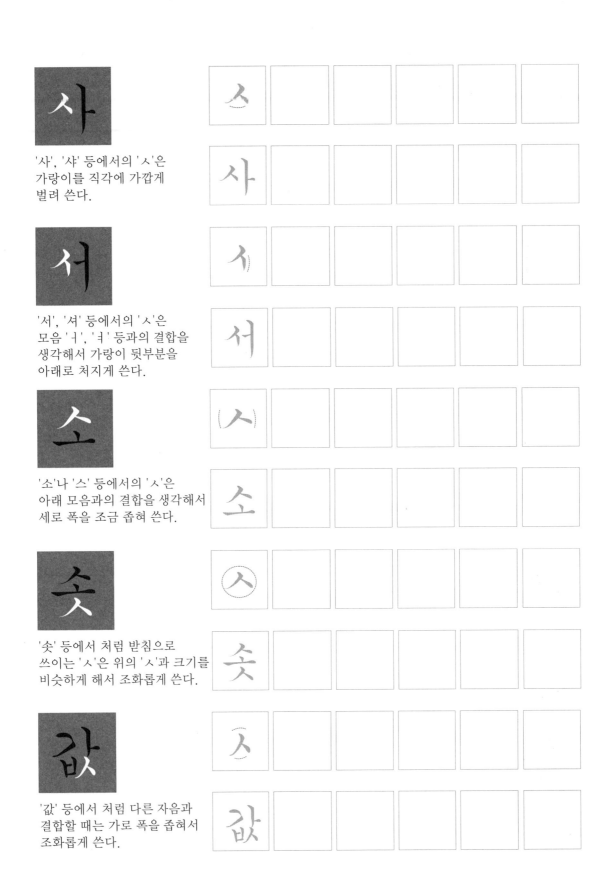

'사', '샤' 등에서의 'ㅅ'은 가랑이를 직각에 가깝게 벌려 쓴다.

'서', '셔' 등에서의 'ㅅ'은 모음 'ㅓ', 'ㅕ' 등과의 결합을 생각해서 가랑이 뒷부분을 아래로 처지게 쓴다.

'소'나 '스' 등에서의 'ㅅ'은 아래 모음과의 결합을 생각해서 세로 폭을 조금 좁혀 쓴다.

'솟' 등에서 처럼 받침으로 쓰이는 'ㅅ'은 위의 'ㅅ'과 크기를 비슷하게 해서 조화롭게 쓴다.

'값' 등에서 처럼 다른 자음과 결합할 때는 가로 폭을 좁혀서 조화롭게 쓴다.

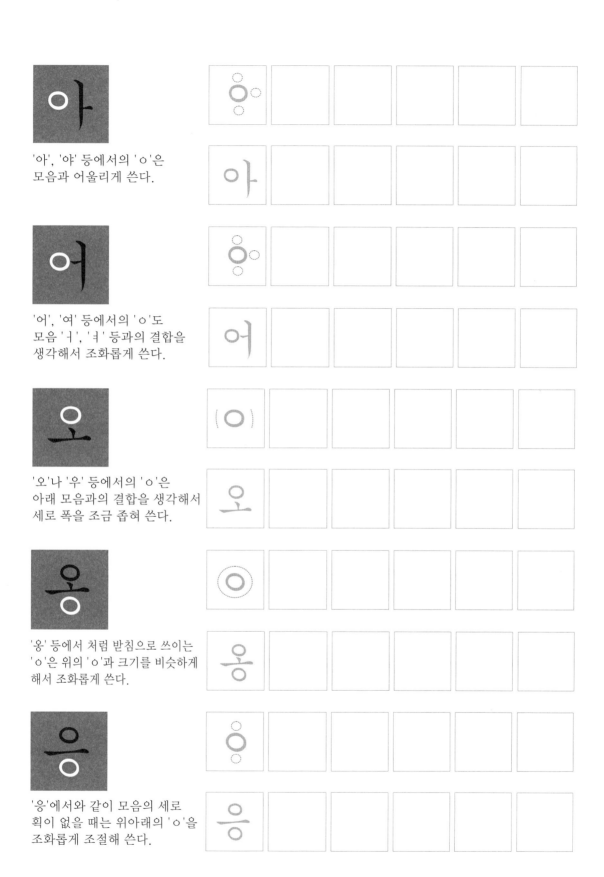

'아', '야' 등에서의 'ㅇ'은
모음과 어울리게 쓴다.

'어', '여' 등에서의 'ㅇ'도
모음 'ㅓ', 'ㅕ' 등과의 결합을
생각해서 조화롭게 쓴다.

'오'나 '우' 등에서의 'ㅇ'은
아래 모음과의 결합을 생각해서
세로 폭을 조금 좁혀 쓴다.

'옹' 등에서 처럼 받침으로 쓰이는
'ㅇ'은 위의 'ㅇ'과 크기를 비슷하게
해서 조화롭게 쓴다.

'응'에서와 같이 모음의 세로
획이 없을 때는 위아래의 'ㅇ'을
조화롭게 조절해 쓴다.

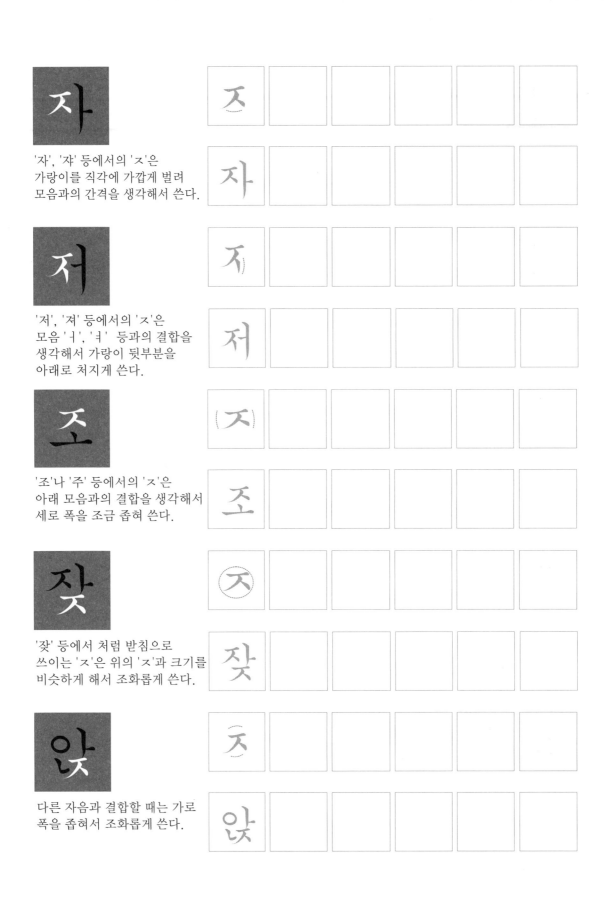

'자', '쟈' 등에서의 'ㅈ'은
가랑이를 직각에 가깝게 벌려
모음과의 간격을 생각해서 쓴다.

'저', '져' 등에서의 'ㅈ'은
모음 'ㅓ', 'ㅕ' 등과의 결합을
생각해서 가랑이 뒷부분을
아래로 처지게 쓴다.

'조'나 '주' 등에서의 'ㅈ'은
아래 모음과의 결합을 생각해서
세로 폭을 조금 좁혀 쓴다.

'잦' 등에서 처럼 받침으로
쓰이는 'ㅈ'은 위의 'ㅈ'과 크기를
비슷하게 해서 조화롭게 쓴다.

다른 자음과 결합할 때는 가로
폭을 좁혀서 조화롭게 쓴다.

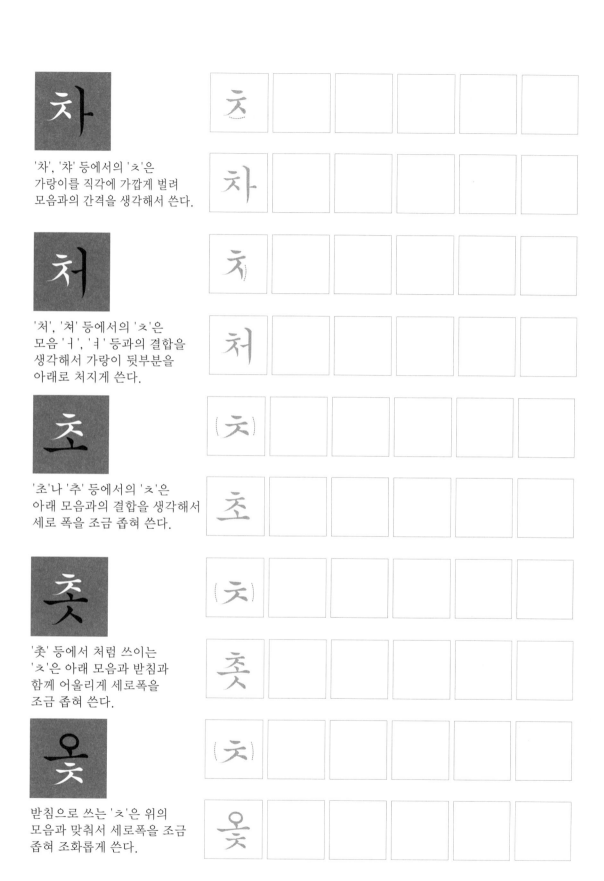

'차', '챠' 등에서의 'ㅊ'은
가랑이를 직각에 가깝게 벌려
모음과의 간격을 생각해서 쓴다.

'처', '쳐' 등에서의 'ㅊ'은
모음 'ㅓ', 'ㅕ' 등과의 결합을
생각해서 가랑이 뒷부분을
아래로 처지게 쓴다.

'초'나 '추' 등에서의 'ㅊ'은
아래 모음과의 결합을 생각해서
세로 폭을 조금 좁혀 쓴다.

'촛' 등에서 처럼 쓰이는
'ㅊ'은 아래 모음과 받침과
함께 어울리게 세로폭을
조금 좁혀 쓴다.

받침으로 쓰는 'ㅊ'은 위의
모음과 맞춰서 세로폭을 조금
좁혀 조화롭게 쓴다.

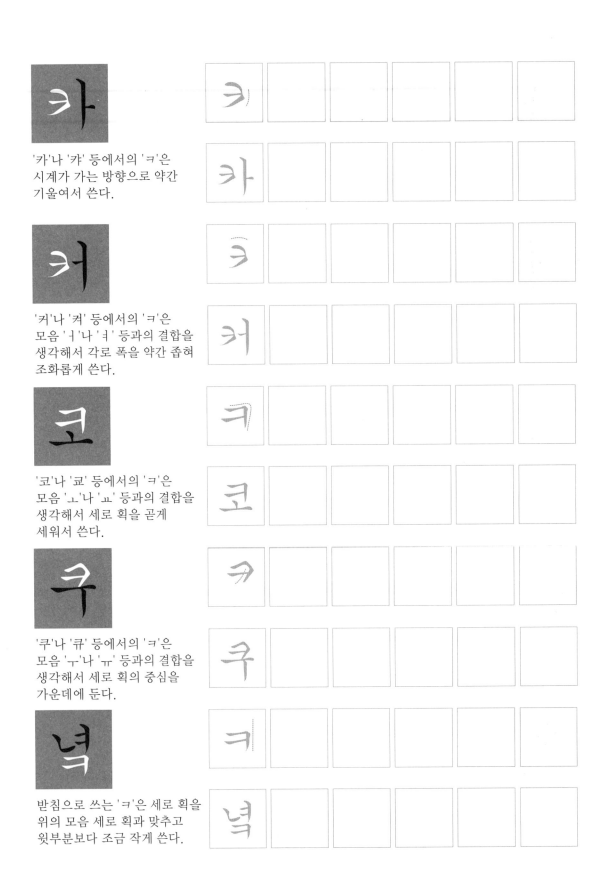

'카'나 '캬' 등에서의 'ㅋ'은
시계가 가는 방향으로 약간
기울여서 쓴다.

'커'나 '켜' 등에서의 'ㅋ'은
모음 'ㅓ'나 'ㅕ' 등과의 결합을
생각해서 각로 폭을 약간 좁혀
조화롭게 쓴다.

'코'나 '쿄' 등에서의 'ㅋ'은
모음 'ㅗ'나 'ㅛ' 등과의 결합을
생각해서 세로 획을 곧게
세워서 쓴다.

'쿠'나 '큐' 등에서의 'ㅋ'은
모음 'ㅜ'나 'ㅠ' 등과의 결합을
생각해서 세로 획의 중심을
가운데에 둔다.

받침으로 쓰는 'ㅋ'은 세로 획을
위의 모음 세로 획과 맞추고
윗부분보다 조금 작게 쓴다.

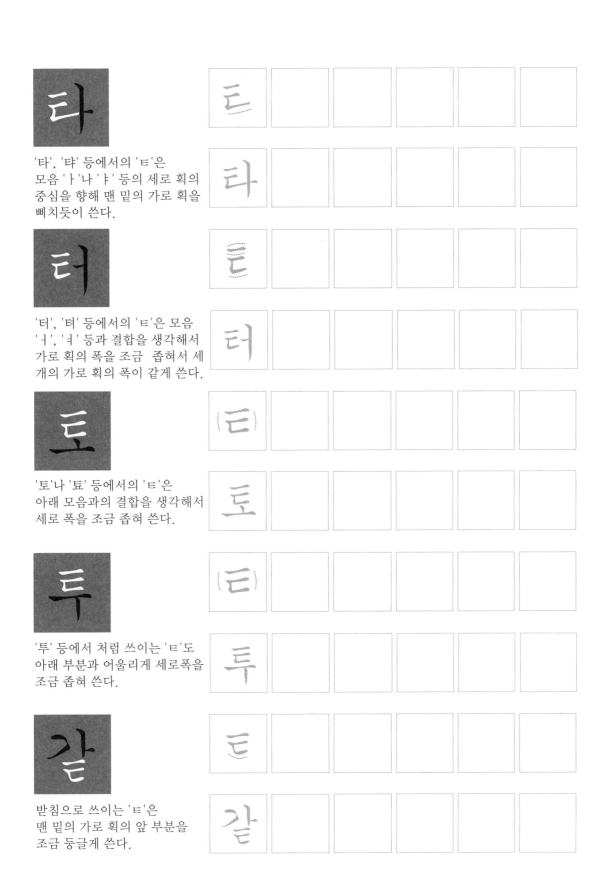

'타', '탸' 등에서의 'ㅌ'은
모음 'ㅏ'나 'ㅑ' 등의 세로 획의
중심을 향해 맨 밑의 가로 획을
삐치듯이 쓴다.

'터', '텨' 등에서의 'ㅌ'은 모음
'ㅓ', 'ㅕ' 등과 결합을 생각해서
가로 획의 폭을 조금 좁혀서 세
개의 가로 획의 폭이 같게 쓴다.

'토'나 '툐' 등에서의 'ㅌ'은
아래 모음과의 결합을 생각해서
세로 폭을 조금 좁혀 쓴다.

'투' 등에서 처럼 쓰이는 'ㅌ'도
아래 부분과 어울리게 세로폭을
조금 좁혀 쓴다.

받침으로 쓰이는 'ㅌ'은
맨 밑의 가로 획의 앞 부분을
조금 둥글게 쓴다.

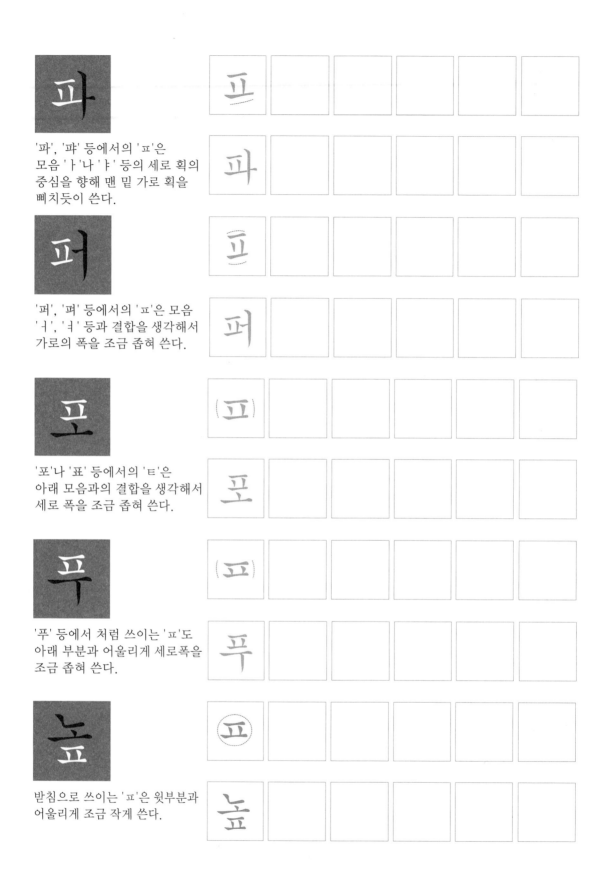

'파', '퍄' 등에서의 'ㅍ'은 모음 'ㅏ'나 'ㅑ' 등의 세로 획의 중심을 향해 맨 밑 가로 획을 삐치듯이 쓴다.

'퍼', '펴' 등에서의 'ㅍ'은 모음 'ㅓ', 'ㅕ' 등과 결합을 생각해서 가로의 폭을 조금 좁혀 쓴다.

'포'나 '표' 등에서의 'ㅌ'은 아래 모음과의 결합을 생각해서 세로 폭을 조금 좁혀 쓴다.

'푸' 등에서 처럼 쓰이는 'ㅍ'도 아래 부분과 어울리게 세로폭을 조금 좁혀 쓴다.

받침으로 쓰이는 'ㅍ'은 윗부분과 어울리게 조금 작게 쓴다.

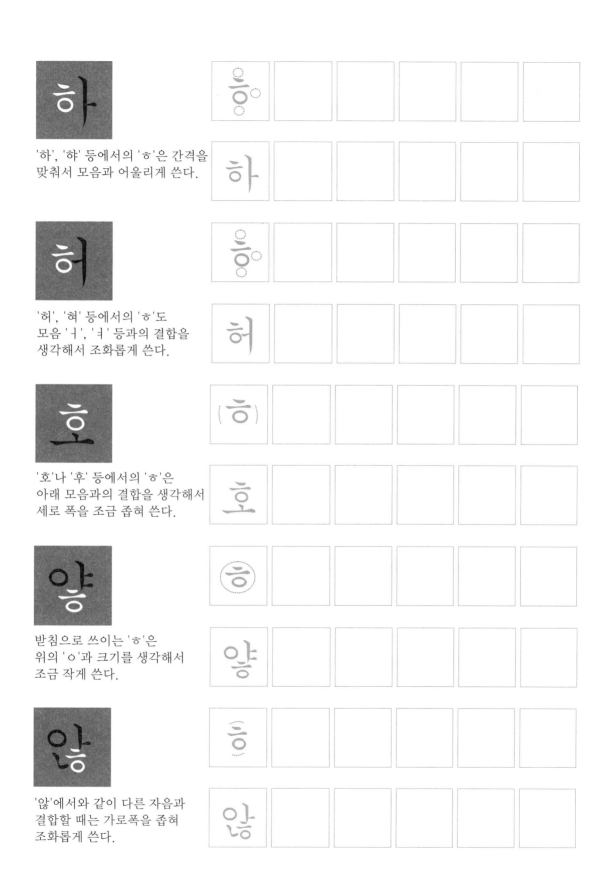

'하', '햐' 등에서의 'ㅎ'은 간격을 맞춰서 모음과 어울리게 쓴다.

'허', '혀' 등에서의 'ㅎ'도 모음 'ㅓ', 'ㅕ' 등과의 결합을 생각해서 조화롭게 쓴다.

'호'나 '후' 등에서의 'ㅎ'은 아래 모음과의 결합을 생각해서 세로 폭을 조금 좁혀 쓴다.

받침으로 쓰이는 'ㅎ'은 위의 'ㅇ'과 크기를 생각해서 조금 작게 쓴다.

'앓'에서와 같이 다른 자음과 결합할 때는 가로폭을 좁혀 조화롭게 쓴다.

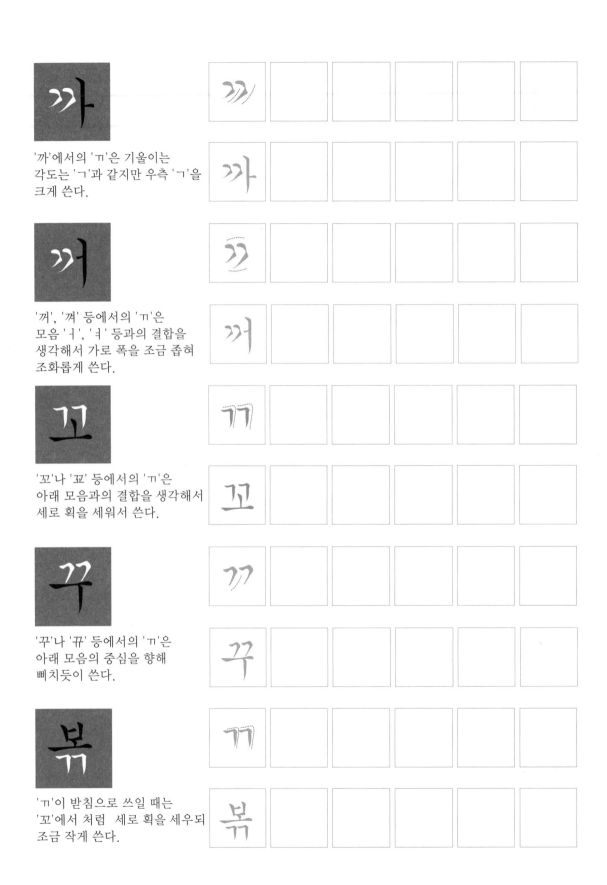

'까'에서의 'ㄲ'은 기울이는
각도는 'ㄱ'과 같지만 우측 'ㄱ'을
크게 쓴다.

'꺼', '껴' 등에서의 'ㄲ'은
모음 'ㅓ', 'ㅕ' 등과의 결합을
생각해서 가로 폭을 조금 좁혀
조화롭게 쓴다.

'꼬'나 '꾜' 등에서의 'ㄲ'은
아래 모음과의 결합을 생각해서
세로 획을 세워서 쓴다.

'꾸'나 '뀨' 등에서의 'ㄲ'은
아래 모음의 중심을 향해
삐치듯이 쓴다.

'ㄲ'이 받침으로 쓰일 때는
'꼬'에서 처럼 세로 획을 세우되
조금 작게 쓴다.

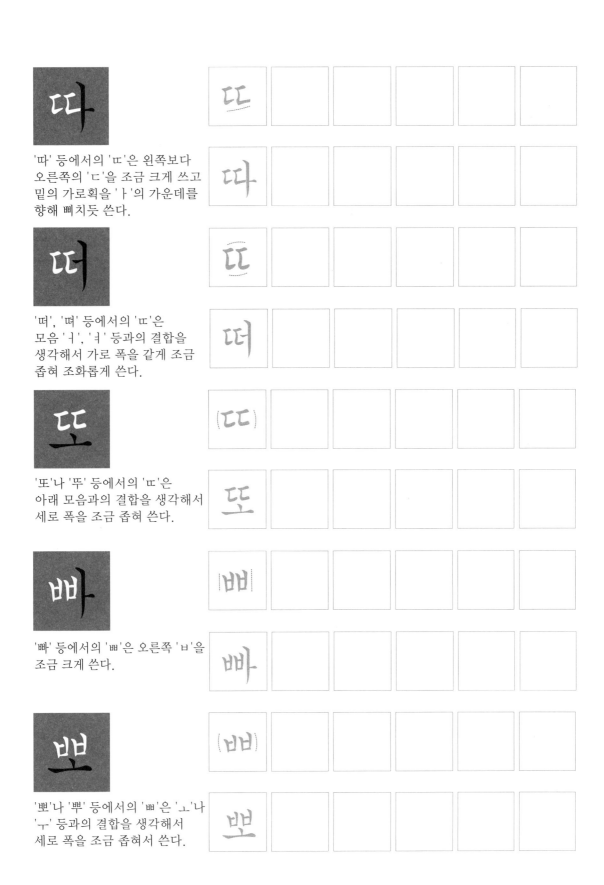

'따' 등에서의 'ㄸ'은 왼쪽보다 오른쪽의 'ㄷ'을 조금 크게 쓰고 밑의 가로획을 'ㅏ'의 가운데를 향해 삐치듯 쓴다.

'떠', '뎌' 등에서의 'ㄸ'은 모음 'ㅓ', 'ㅕ' 등과의 결합을 생각해서 가로 폭을 같게 조금 좁혀 조화롭게 쓴다.

'또'나 '뚜' 등에서의 'ㄸ'은 아래 모음과의 결합을 생각해서 세로 폭을 조금 좁혀 쓴다.

'빠' 등에서의 'ㅃ'은 오른쪽 'ㅂ'을 조금 크게 쓴다.

'뽀'나 '뿌' 등에서의 'ㅃ'은 'ㅗ'나 'ㅜ' 등과의 결합을 생각해서 세로 폭을 조금 좁혀서 쓴다.

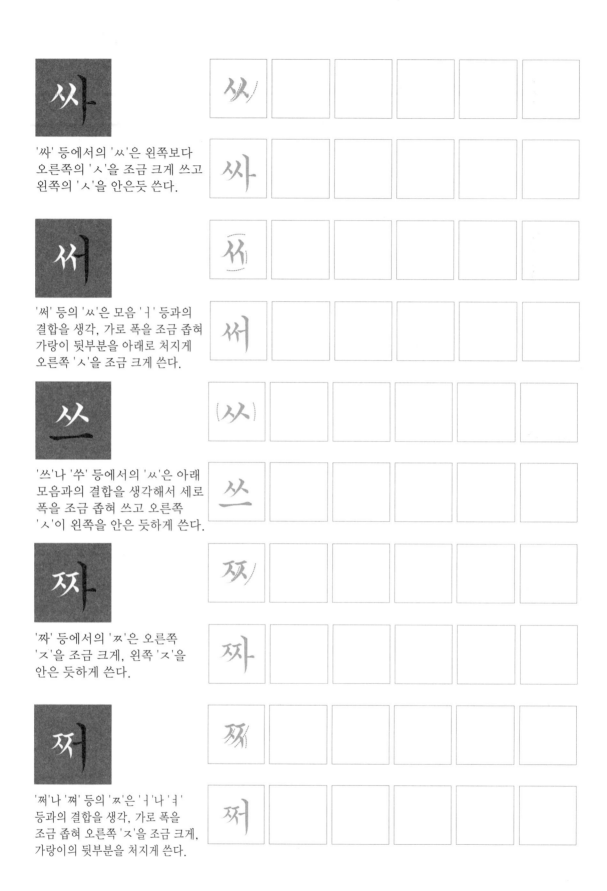

'싸' 등에서의 'ㅆ'은 왼쪽보다 오른쪽의 'ㅅ'을 조금 크게 쓰고 왼쪽의 'ㅅ'을 안은듯 쓴다.

'써' 등의 'ㅆ'은 모음 'ㅓ' 등과의 결합을 생각, 가로 폭을 조금 좁혀 가랑이 뒷부분을 아래로 처지게 오른쪽 'ㅅ'을 조금 크게 쓴다.

'쓰'나 '쑤' 등에서의 'ㅆ'은 아래 모음과의 결합을 생각해서 세로 폭을 조금 좁혀 쓰고 오른쪽 'ㅅ'이 왼쪽을 안은 듯하게 쓴다.

'짜' 등에서의 'ㅉ'은 오른쪽 'ㅈ'을 조금 크게, 왼쪽 'ㅈ'을 안은 듯하게 쓴다.

'쩌'나 '쪄' 등의 'ㅉ'은 'ㅓ'나 'ㅕ' 등과의 결합을 생각, 가로 폭을 조금 좁혀 오른쪽 'ㅈ'을 조금 크게, 가랑이의 뒷부분을 처지게 쓴다.

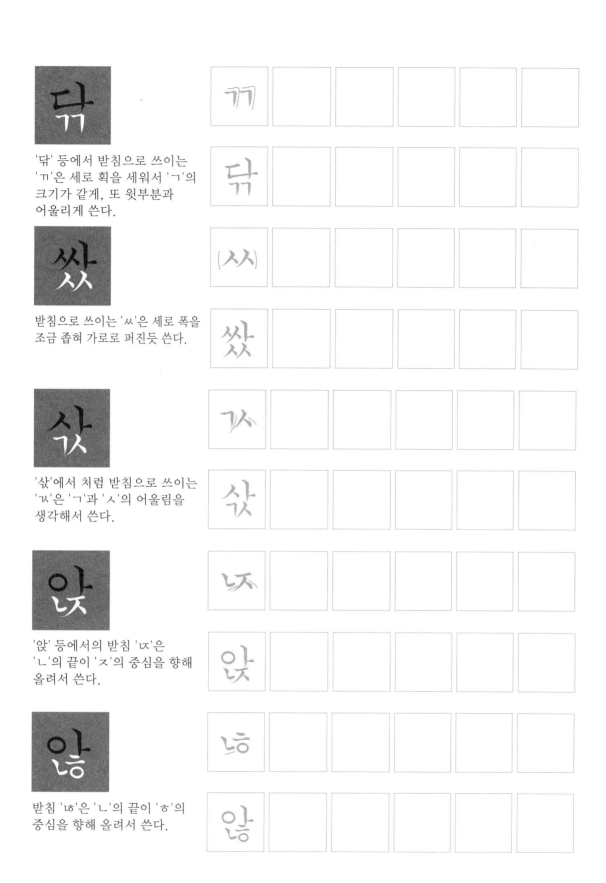

'닭' 등에서 받침으로 쓰이는
'ㄺ'은 세로 획을 세워서 'ㄱ'의
크기가 같게, 또 윗부분과
어울리게 쓴다.

받침으로 쓰이는 'ㅆ'은 세로 폭을
조금 좁혀 가로로 퍼진듯 쓴다.

'삯'에서 처럼 받침으로 쓰이는
'ㄳ'은 'ㄱ'과 'ㅅ'의 어울림을
생각해서 쓴다.

'앉' 등에서의 받침 'ㄵ'은
'ㄴ'의 끝이 'ㅈ'의 중심을 향해
올려서 쓴다.

받침 'ㄶ'은 'ㄴ'의 끝이 'ㅎ'의
중심을 향해 올려서 쓴다.

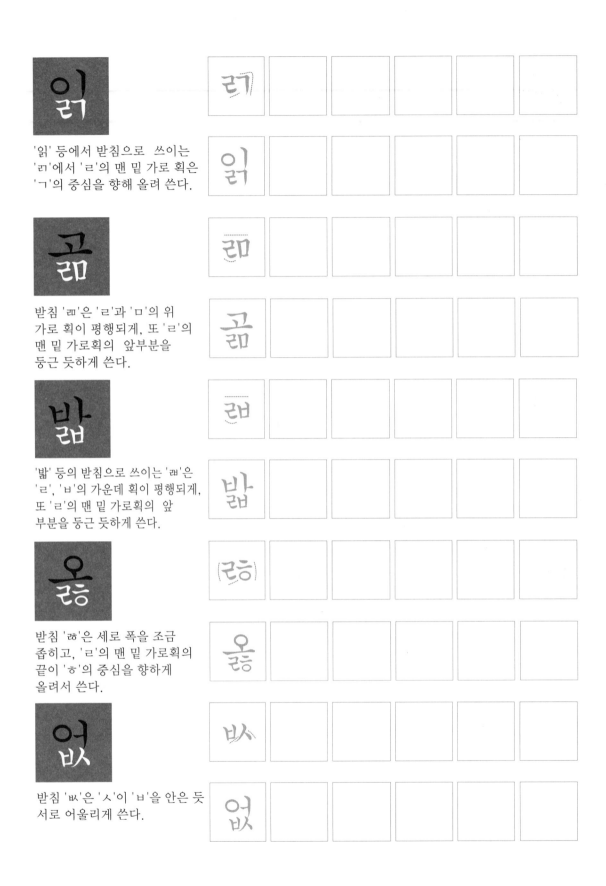

읽

'읽' 등에서 받침으로 쓰이는 'ㄺ'에서 'ㄹ'의 맨 밑 가로 획은 'ㄱ'의 중심을 향해 올려 쓴다.

곪

받침 'ㄻ'은 'ㄹ'과 'ㅁ'의 위 가로 획이 평행되게, 또 'ㄹ'의 맨 밑 가로획의 앞부분을 둥근 듯하게 쓴다.

밟

'밟' 등의 받침으로 쓰이는 'ㄼ'은 'ㄹ', 'ㅂ'의 가운데 획이 평행되게, 또 'ㄹ'의 맨 밑 가로획의 앞 부분을 둥근 듯하게 쓴다.

옳

받침 'ㅀ'은 세로 폭을 조금 좁히고, 'ㄹ'의 맨 밑 가로획의 끝이 'ㅎ'의 중심을 향하게 올려서 쓴다.

없

받침 'ㅄ'은 'ㅅ'이 'ㅂ'을 안은 듯 서로 어울리게 쓴다.

모음 쓰기

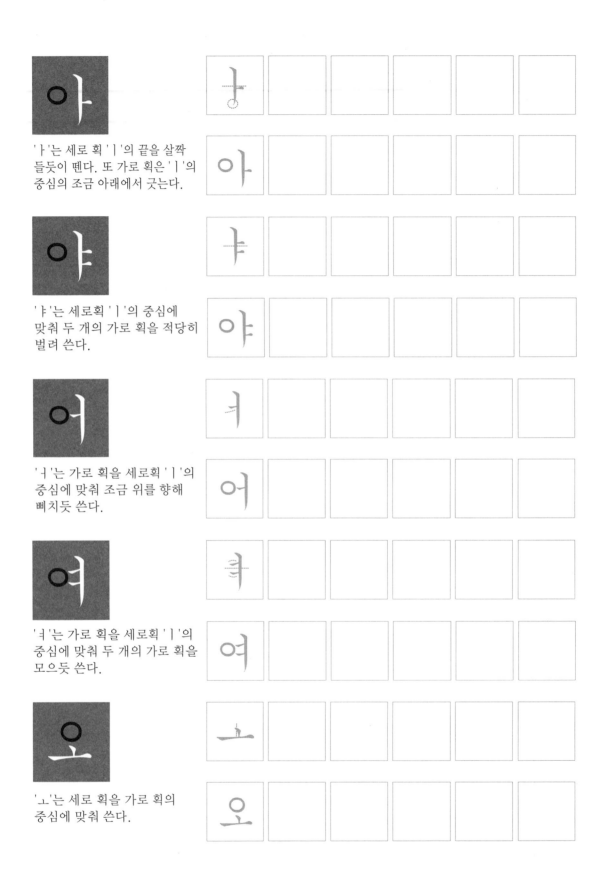

'ㅏ'는 세로 획 'ㅣ'의 끝을 살짝
들듯이 뗀다. 또 가로 획은 'ㅣ'의
중심의 조금 아래에서 긋는다.

'ㅑ'는 세로획 'ㅣ'의 중심에
맞춰 두 개의 가로 획을 적당히
벌려 쓴다.

'ㅓ'는 가로 획을 세로획 'ㅣ'의
중심에 맞춰 조금 위를 향해
삐치듯 쓴다.

'ㅕ'는 가로 획을 세로획 'ㅣ'의
중심에 맞춰 두 개의 가로 획을
모으듯 쓴다.

'ㅗ'는 세로 획을 가로 획의
중심에 맞춰 쓴다.

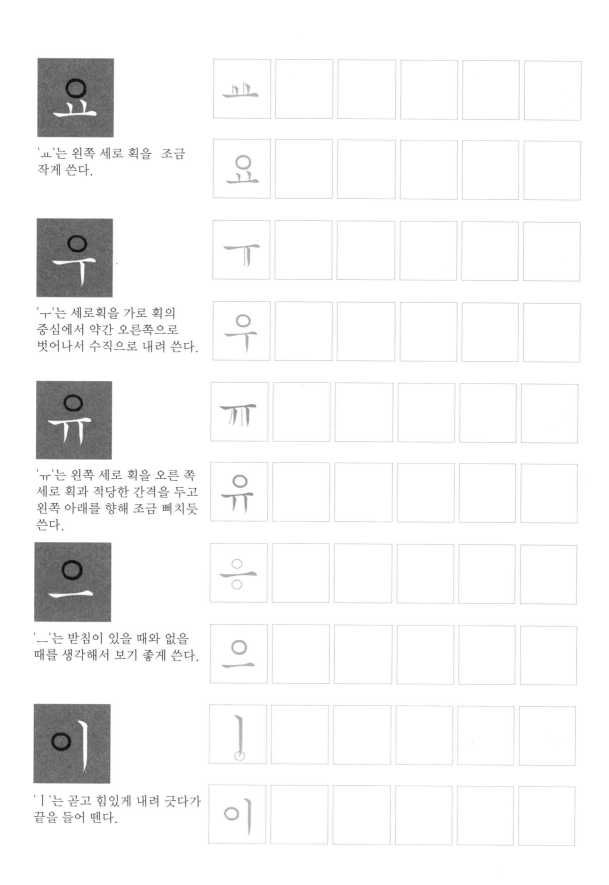

'ㅛ'는 왼쪽 세로 획을 조금 작게 쓴다.

'ㅜ'는 세로획을 가로 획의 중심에서 약간 오른쪽으로 벗어나서 수직으로 내려 쓴다.

'ㅠ'는 왼쪽 세로 획을 오른 쪽 세로 획과 적당한 간격을 두고 왼쪽 아래를 향해 조금 삐치듯 쓴다.

'ㅡ'는 받침이 있을 때와 없을 때를 생각해서 보기 좋게 쓴다.

'ㅣ'는 곧고 힘있게 내려 긋다가 끝을 들어 뗀다.

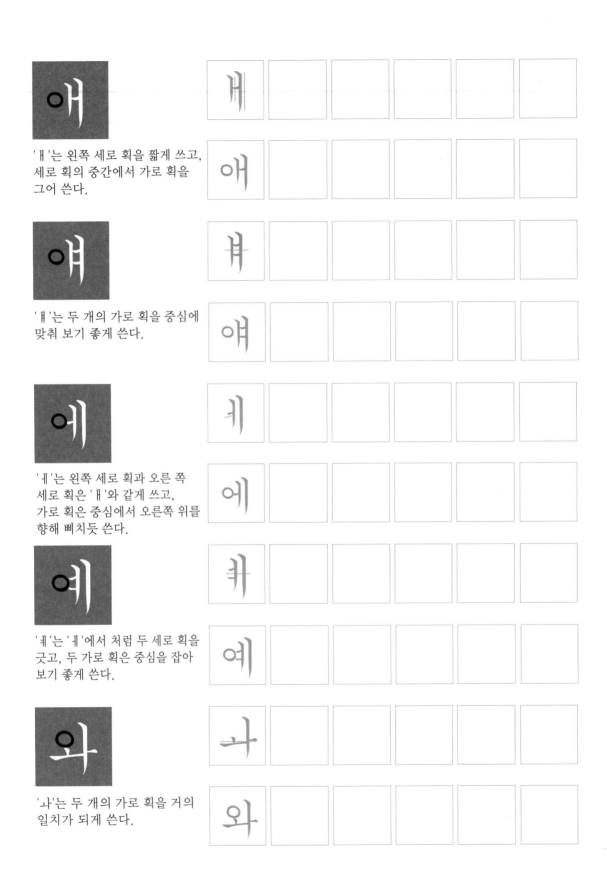

'ㅐ'는 왼쪽 세로 획을 짧게 쓰고,
세로 획의 중간에서 가로 획을
그어 쓴다.

'ㅒ'는 두 개의 가로 획을 중심에
맞춰 보기 좋게 쓴다.

'ㅔ'는 왼쪽 세로 획과 오른 쪽
세로 획은 'ㅐ'와 같게 쓰고,
가로 획은 중심에서 오른쪽 위를
향해 삐치듯 쓴다.

'ㅖ'는 'ㅔ'에서 처럼 두 세로 획을
긋고, 두 가로 획은 중심을 잡아
보기 좋게 쓴다.

'ㅘ'는 두 개의 가로 획을 거의
일치가 되게 쓴다.

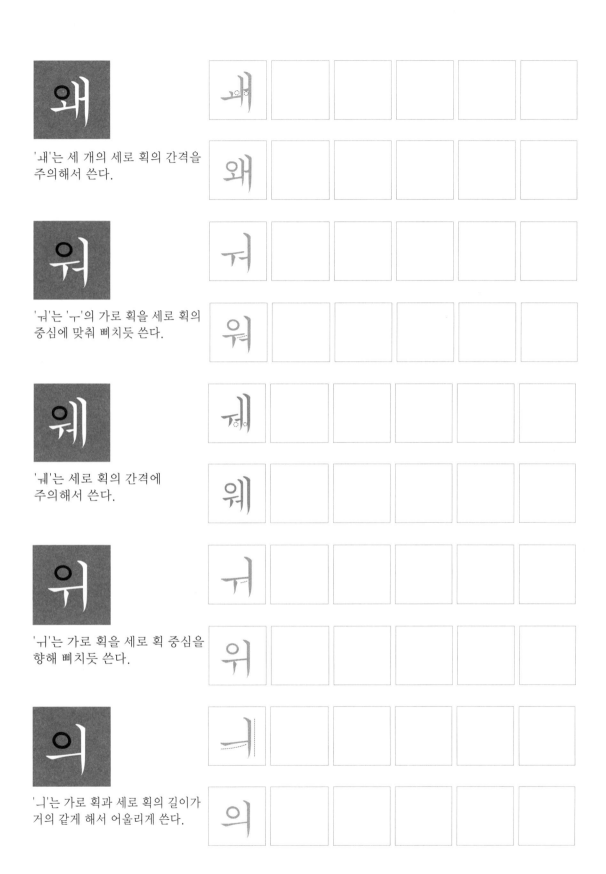

'ㅙ'는 세 개의 세로 획의 간격을
주의해서 쓴다.

'ㅝ'는 'ㅜ'의 가로 획을 세로 획의
중심에 맞춰 삐치듯 쓴다.

'ㅞ'는 세로 획의 간격에
주의해서 쓴다.

'ㅟ'는 가로 획을 세로 획 중심을
향해 삐치듯 쓴다.

'ㅢ'는 가로 획과 세로 획의 길이가
거의 같게 해서 어울리게 쓴다.

정자체·반흘림체 쓰기

가	가						
가	가						
갸	갸						
갸	갸						
거	거						
거	거						
겨	겨						
겨	겨						
고	고						
고	고						

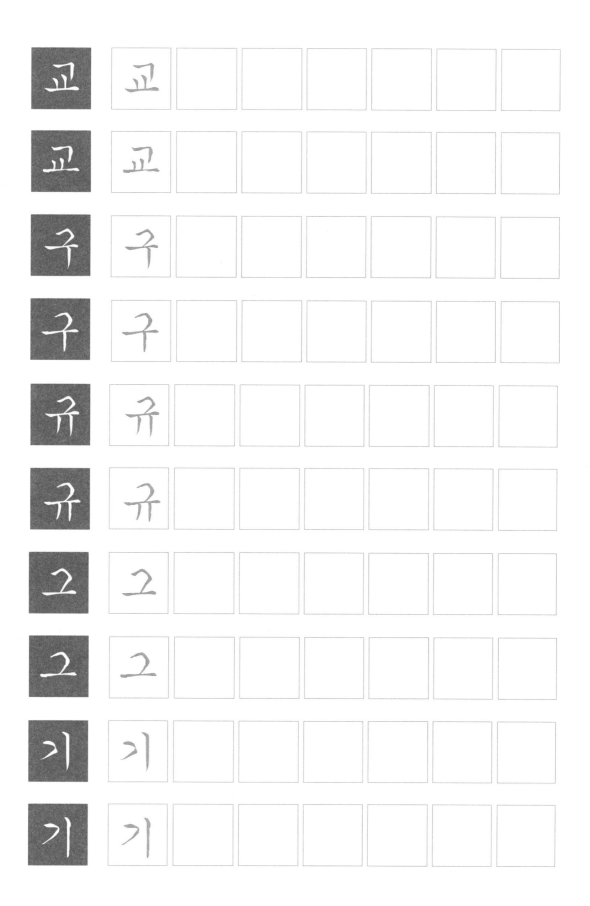

괴	괴						
괴	괴						
각	각						
각	각						
걀	걀						
걀	걀						
걱	걱						
걱	걱						
겹	겹						
겹	겹						

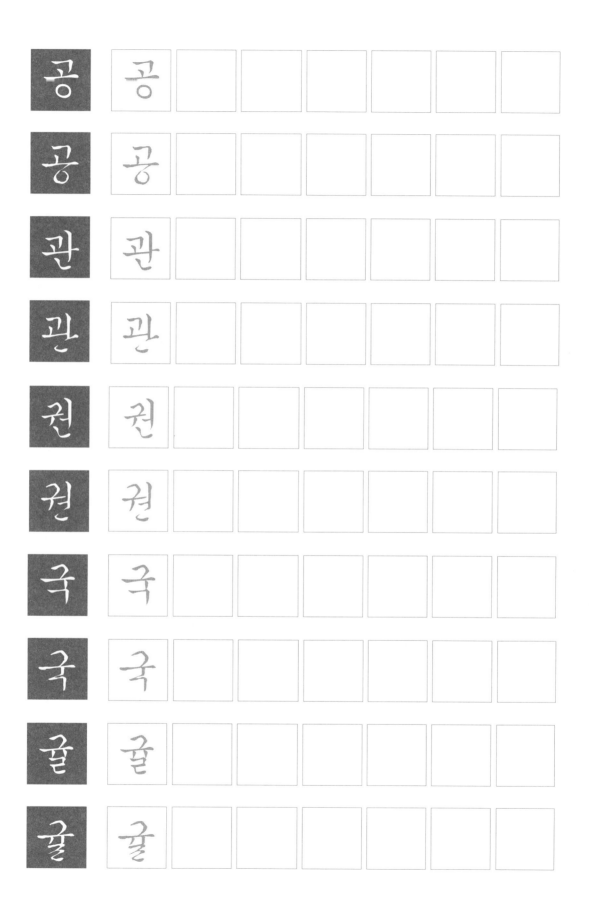

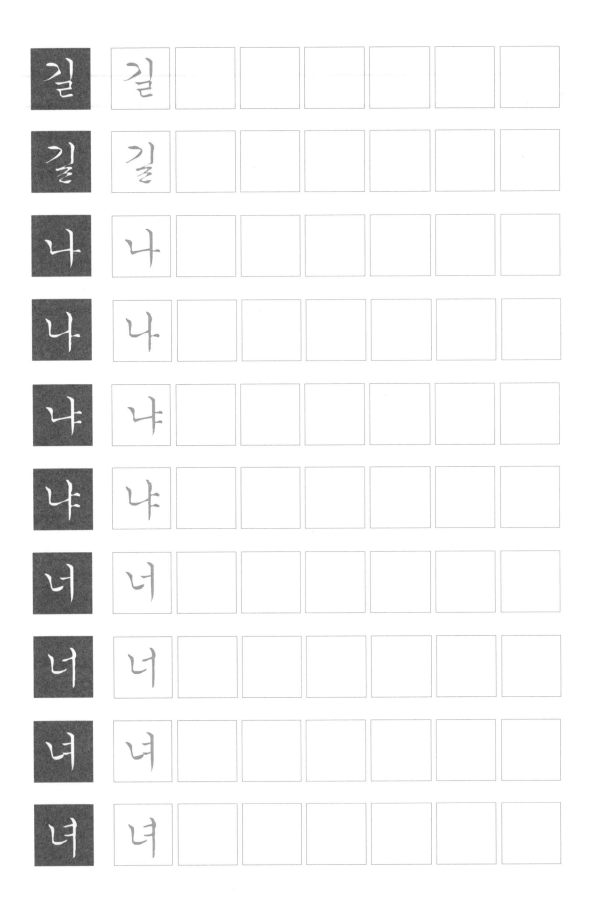

길　길

길　길

나　나

나　나

냐　냐

냐　냐

너　너

너　너

녀　녀

녀　녀

노	노						
노	노						
뇨	뇨						
묘	묘						
누	누						
누	누						
뉴	뉴						
뉴	뉴						
느	느						
느	느						

뎌	뎌						
녀	녀						
도	도						
됴	됴						
됴	됴						
됴	됴						
두	두						
듀	듀						
드	드						
드	드						

덩	덩						
덩	덩						
덜	덜						
덜	덜						
동	동						
동	동						
돕	돕						
돕	돕						
둥	둥						
둥	둥						

뒷	뒷					
뒷	뒷					
둘	둘					
둘	둘					
득	득					
득	득					
딜	딜					
딜	딜					
라	라					
라	라					

랴	랴						
랴	랴						
러	러						
러	러						
려	려						
려	려						
로	로						
로	로						
료	료						
료	료						

루	루						
루	루						
류	류						
류	류						
르	르						
르	르						
리	리						
리	리						
래	래						
래	래						

락	락						
락	락						
랬	랬						
랬	랬						
렁	렁						
렁	렁						
렸	렸						
렸	렸						
롭	롭						
롭	롭						

룡	룡						
룡	룡						
류	류						
륜	륜						
률	률						
륭	륭						
르	르						
른	른						
립	립						
립	립						

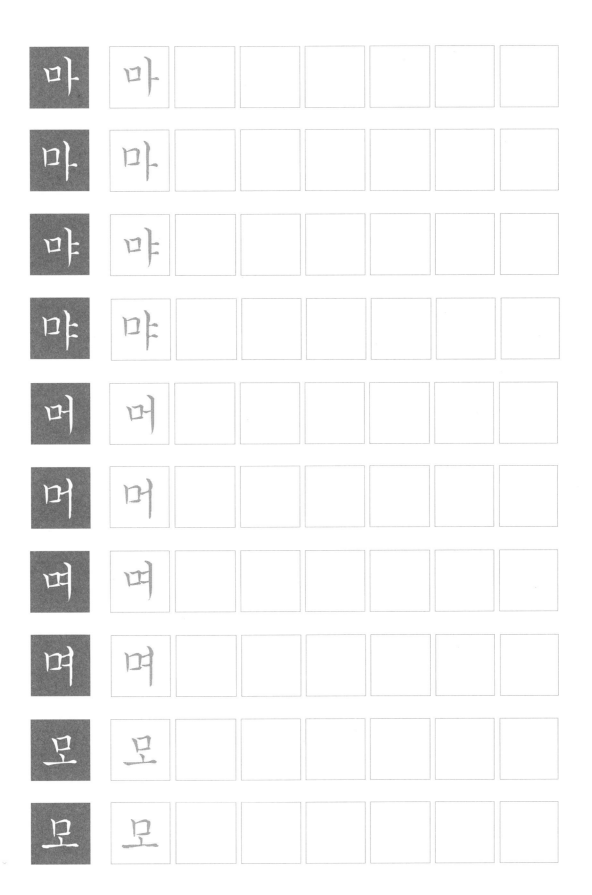

묘	묘						
묘	묘						
무	무						
무	무						
유	유						
유	유						
므	므						
므	므						
미	미						
미	미						

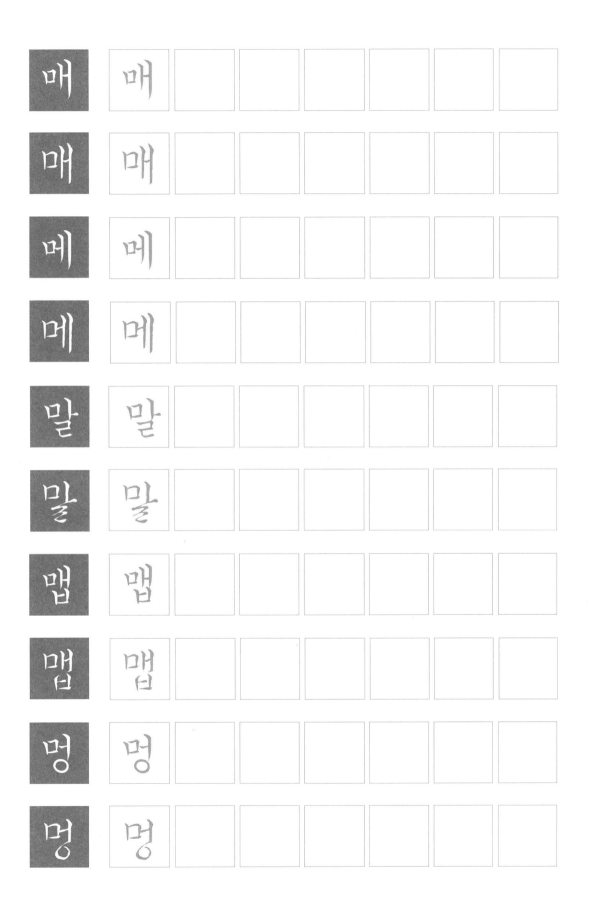

매　매

매　매

메　메

메　메

말　말

말　말

맵　맵

맵　맵

멍　멍

멍　멍

맬	맬						
맬	맬						
면	면						
면	면						
몹	몹						
몹	몹						
뭉	뭉						
뭉	뭉						
뭔	뭔						
뭣	뭣						

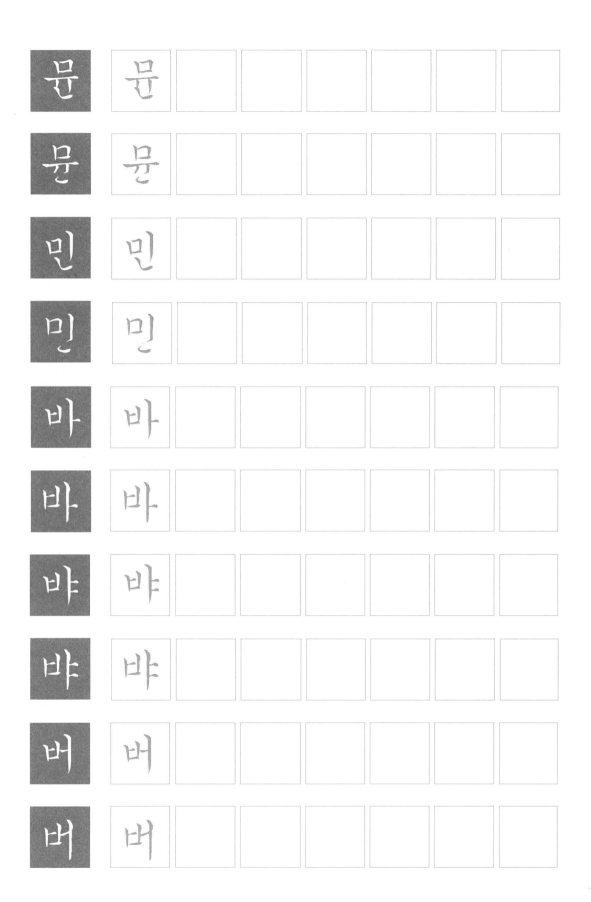

벼	벼						
벼	벼						
보	보						
보	보						
뵤	뵤						
뵤	뵤						
부	부						
부	부						
뷰	뷰						
뷰	뷰						

브	브						
브	브						
비	비						
비	비						
배	배						
배	배						
베	베						
베	베						
발	발						
발	발						

백	백					
백	백					
법	법					
법	법					
벨	벨					
벨	벨					
별	별					
별	별					
봉	봉					
봉	봉					

뵙	뵙						
뵙	뵙						
볼	볼						
불	불						
북	북						
북	북						
빌	빌						
빌	빌						
사	사						
사	사						

샤	샤					
샤	샤					
서	서					
서	서					
셔	셔					
셔	셔					
소	소					
소	소					
수	수					
수	수					

슈	슈						
슈	슈						
스	스						
스	스						
시	시						
시	시						
새	새						
새	새						
세	세						
세	세						

상	상						
상	상						
생	생						
생	생						
성	성						
성	성						
셋	셋						
셋	셋						
셨	셨						
셨	셨						

송	송						
송	송						
숙	숙						
숙	숙						
순	순						
순	순						
승	승						
승	승						
실	실						
실	실						

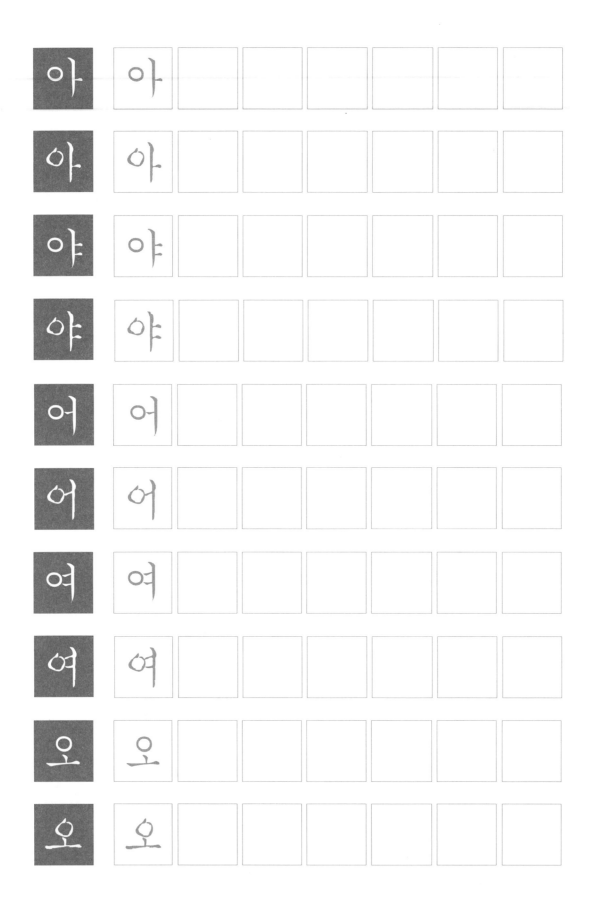

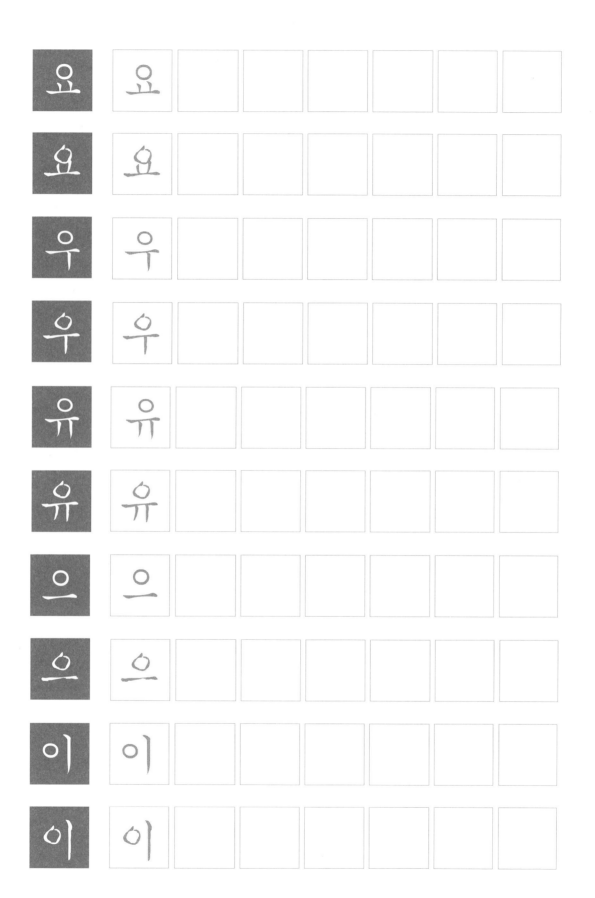

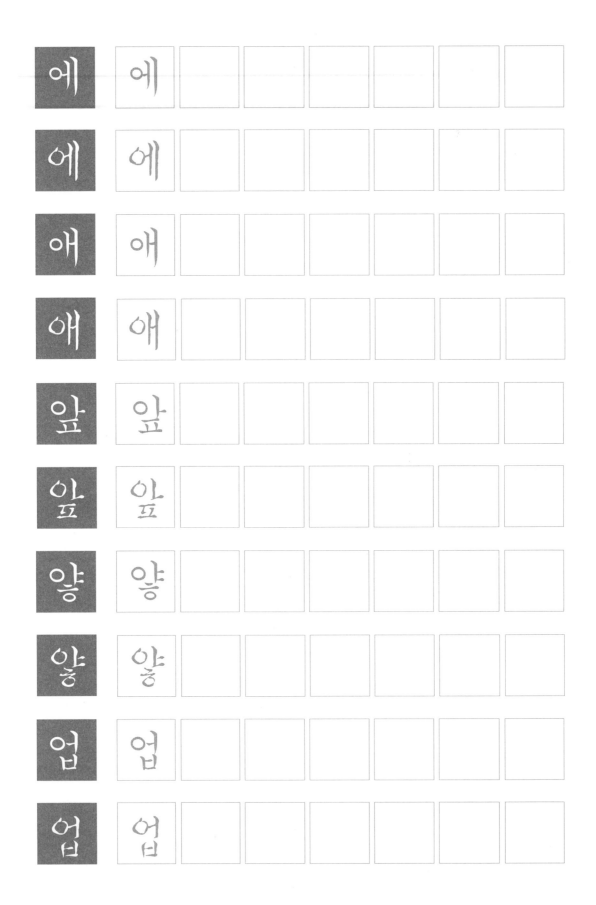

엘	엘						
엘	엘						
엱	엱						
엸	엸						
옵	옵						
옵	옵						
욱	욱						
욱	욱						
운	운						
운	운						

융	융						
융	융						
응	응						
응	응						
잇	잇						
잇	잇						
자	자						
자	자						
쟈	쟈						
쟈	쟈						

저	저					
저	저					
져	져					
져	져					
조	조					
조	조					
죠	죠					
죠	죠					
주	주					
주	주					

즈	즈						
스	스						
지	지						
지	지						
재	재						
재	재						
제	제						
제	제						
좌	좌						
좌	좌						

장	장					
장	장					
쟁	쟁					
쟁	쟁					
정	정					
정	정					
젔	젔					
겼ㅆ	겼ㅆ					
종	종					
종	종					

종	종					
종	종					
준	준					
준	준					
중	중					
중	중					
즉	즉					
즉	즉					
직	직					
직	직					

차	차					
차	차					
챠	챠					
챠	챠					
처	처					
춰	춰					
쳐	쳐					
쳐	쳐					
초	초					
초	초					

추	추					
추	추					
츠	츠					
츠	츠					
치	치					
치	치					
채	채					
채	채					
체	체					
췌	췌					

착	착						
착	착						
찰	찰						
찰	찰						
책	책						
책	책						
청	청						
청	청						
철	철						
철	철						

쳤	쳤					
쳤	쳤					
촌	촌					
춘	춘					
충	충					
충	충					
층	층					
츙	츙					
칙	칙					
칙	칙					

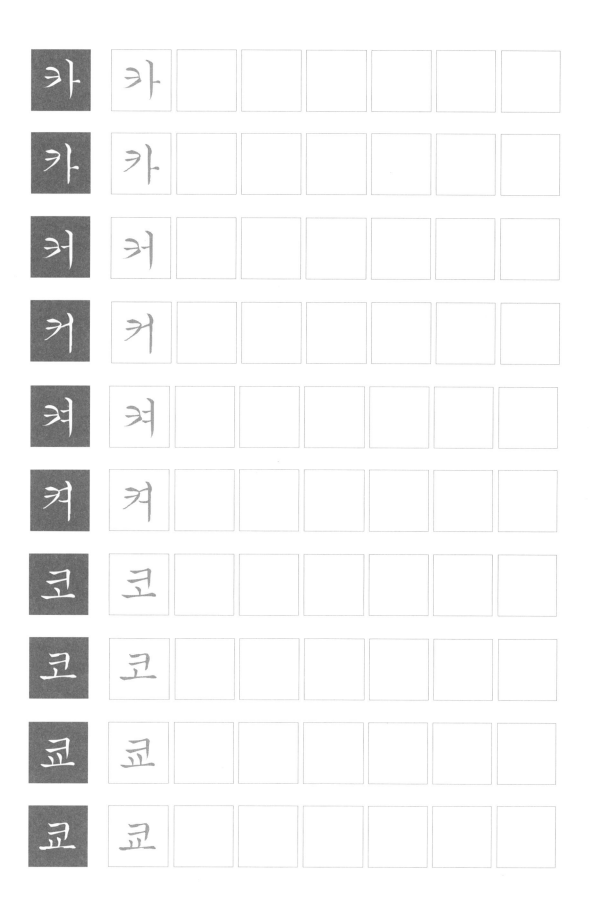

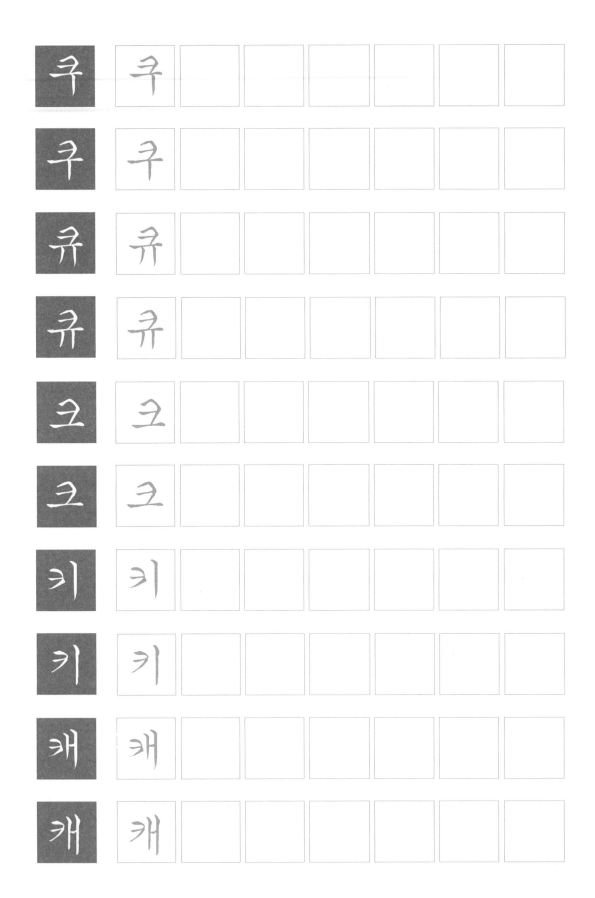

케	케						
케	케						
콰	콰						
콰	콰						
캉	캉						
캉	캉						
칸	칸						
칸	칸						
캔	캔						
캔	캔						

컹	컹						
컹	컹						
켰	켰						
켰	켰						
콩	콩						
콩	콩						
쾅	쾅						
쾅	쾅						
큰	큰						
큰	큰						

킹	킹					
킹	킹					
타	타					
타	타					
터	터					
터	터					
토	토					
토	토					
퇴	퇴					
퇴	퇴					

투	투					
투	투					
튜	튜					
튜	튜					
트	트					
트	트					
티	티					
티	티					
태	태					
태	태					

통	통						
통	통						
퉁	퉁						
튱	튱						
튤	튤						
튫	튫						
특	특						
특	특						
틴	틴						
틴	틴						

폐	폐					
폐	폐					
판	판					
퐌	퐌					
팽	팽					
퍵	퍵					
퍽	퍽					
픅	픅					
평	평					
평	평					

펠	펠					
펠	펠					
퐁	퐁					
퐁	퐁					
퓸	퓸					
퓸	퓸					
픈	픈					
픈	픈					
필	필					
필	필					

후	후						
후	후						
휴	휴						
휴	휴						
흐	흐						
흐	흐						
히	히						
히	히						
해	해						
해	해						

휘	휘						
휘	휘						
한	한						
한	한						
행	행						
행	행						
험	험						
험	험						
혈	혈						
혈	혈						

홍	홍						
홍	홍						
훈	훈						
훈	훈						
환	환						
환	환						
획	획						
획	획						
흘	흘						
흘	흘						

휜	휜					
휜	휜					
활	활					
홟	홟					
휠	휠					
휠	휠					
휑	휑					
휑	휑					
황	황					
황	황					

정자체 가로 쓰기

나 보기가 역겨워 가실 때에는 말없이 고이

보내 드리오리다. 영변에 약산 진달래꽃 아

름 따다 가실 길에 뿌리오리다. 가시는 걸음

걸음 놓인 그 꽃을 사뿐히 즈려 밟고 가시옵

소서. 나 보기가 역겨워 가실 때에는 죽어도

아니 눈물 흘리오리다. 님은 갔습니다. 아

아, 사랑하는 나의 님은 갔습니다. 푸른 산

빛을 깨치고 단풍나무 숲을 향하여 난 작은

길을 걸어서 차마 떨치고 갔습니다. 황금의

꽃처럼 굳고 빛나던 옛 맹세는 차디찬 티끌

이 되어서 한숨의 미풍에 날아갔습니다. 날

카로운 첫키스의 추억은 나의 운명의 지침

을 돌려놓고 뒷걸음쳐서 사라졌습니다. 나

는 향기로운 님의 말소리에 귀먹고 꽃다운

님의 얼굴에 눈멀었습니다. 사랑도 사람의

일이기에 만날 때에 미리 떠날 것을 염려하

고 경계하지 아니한것은 아니지만, 이별은

뜻밖의 일이 되고 놀란 가슴은 새로운 슬픔

에 터집니다. 그러나 이별은 쓸데없는 눈물

의 원천을 만들고 마는 것은 스스로 사랑을

깨치는 일인 것인 줄 아는 까닭에 걷잡을 수

없는 슬픔의 힘을 옮겨서 새 희망의 정수박

이에 들어부었습니다. 우리는 만날 때에 떠

날 것을 염려하는 것과 같이 떠날 때에 다시

만날 것을 믿습니다. 아아, 님은 갔지만은

나는 님을 보내지 아니하였습니다. 제 곡조

를 못 이기는 사랑의 노래는 님의 침묵을 휩

싸고 돕니다. 죽는 날까지 하늘을 우러러

한 점 부끄럼이 없기를 잎새에 이는 바람에

도 나는 괴로워했다. 별을 노래하는 마음으

로 모든 죽어가는 것을 사랑해야지. 그리고

나한테 주어진 길을 걸어가야겠다. 오늘 밤

에도 별이 바람에 스치운다. 모란이 피기까

지는 나는 아직 나의 봄을 기다리고 있을 테

요. 모란이 뚝뚝 떨어져버린 날 나는 비로소

봄을 여읜 설움에 잠길 테요. 오월 어느 날 그

하루 무덥던 날 떨어져 누운 꽃잎마저 시들어

버리고는, 천지에 모란은 자취도 없어지고 뻗

쳐오르던 내 보람 서운케 무너졌느니, 모란이

지고 말면 그뿐 내 한해는 다 가고 말아. 삼

백 예순 날 하냥 섭섭해 우웁내다. 모란이

피기까지는 나는 아직 기다리고 있을 테요.

찬란한 슬픔의 봄을. 나 두 야 간다. 나의 이

젊은 나이를 눈물로야 보낼거냐. 나 두 야 가

련다. 아득한 이 항군들 손쉽게야 버릴거냐.

안개같이 물어린 눈에도 비치나니, 골짜기마

다 발에 익은 뭇부리 모양 주름살도 눈에 익

은 아, 사랑하던 사람들 버리고 가는 이도 못

잊는 마음 쫓겨가는 마음인들 무어 다를거냐.

돌아다보는 구름에는 바람이 희살짓는다. 앞

대일 언덕인들 마련이나 있을거냐. 나두야

가련다. 나의 이 젊은 나이를 눈물로야 보낼

거냐 나두야 간다. 사랑하는 것은 사랑을 받

느니보다 행복하나니라. 오늘도 나는 에메랄

드빛 하늘이 환히 내다뵈는 우체국 창문 앞에

와서 너에게 편지를 쓴다. 행길을 향한 문으

로 술한 사람들이 제각기 한 가지씩 생각에

족한 얼굴로 와선 총총히 우표를 사고 전보지

를 받고 먼 고향으로, 또는 그리운 사람께로

슬프고 즐겁고 다정한 사연들을 보내나니, 세

상의 고달픈 바람결에 시달리고 나부끼어 더

욱 더 의지 삼고 피어 흥클어진 인정의 꽃밭

에서 너와 나의 애틋한 연분도 한 망을 연연한

진홍빛 양귀비인지도 모른다. 사랑하는 것은

사랑을 받느니보다 행복하나니라. 오늘도 나

는 너에게 편지를 쓰나니, 그리운 이여 그러면

안녕! 설령 이것이 이 세상 마지막 인사가 될지

라도 사랑하였으므로 나는 진정 행복하였네라.

반흘림체 가로 쓰기

나 보기가 역겨워 가실 때에는 말없이 고이

보내 드리오리다. 영변에 약산 진달래꽃 아

름 따다 가실 길에 뿌리오리다. 가시는 걸음

걸음 놓인 그 꽃을 사뿐히 즈려 밟고 가시옵

소서. 나 보기가 역겨워 가실 때에는 죽어도

아니 눈물 흘리오리다. 님은 갔습니다. 아

아, 사랑하는 나의 님은 갔습니다. 푸른 산

빛을 깨치고 단풍나무 숲을 향하여 난 작은

길을 걸어서 차마 떨치고 갔습니다. 황금의

꽃처럼 굳고 빛나던 옛 맹세는 차디찬 티끌

이 되어서 한숨의 미풍에 날아갔습니다. 날

카로운 첫키스의 추억은 나의 운명의 지침

을 돌려놓고 뒷걸음쳐서 사라졌습니다. 나

는 향기로운 님의 말소리에 귀먹고 꽃다운

님의 얼굴에 눈멀었습니다. 사랑도 사람의

일이기에 만날 때에 미리 떠날 것을 염려하

고 경계하지 아니한것은 아니지만, 이별은

뜻밖의 일이 되고 놀란 가슴은 새로운 슬픔

에 터집니다. 그러나 이별은 쓸데없는 눈물

의 원천을 만들고 마는 것은 스스로 사랑을

깨치는 일인 것인 줄 아는 까닭에 걷잡을 수

없는 슬픔의 힘을 옮겨서 새 희망의 정수박

이에 들어부었습니다. 우리는 만날 때에 떠

날 것을 염려하는 것과 같이 떠날 때에 다시

만날 것을 믿습니다. 아아, 님은 갔지만은

나는 님을 보내지 아니하였습니다. 제 곡조

를 못 이기는 사랑의 노래는 님의 침묵을 휩

싸고 돕니다. 죽는 날까지 하늘을 우러러

한 점 부끄럼이 없기를 잎새에 이는 바람에

도 나는 괴로워했다. 별을 노래하는 마음으

로 모든 죽어가는 것을 사랑해야지. 그리고

나한테 주어진 길을 걸어가야겠다. 오늘 밤

에도 별이 바람에 스치운다. 모란이 피기까

지는 나는 아직 나의 봄을 기다리고 있을 테

요. 모란이 뚝뚝 떨어져버린 날 나는 비로소

봄을 여읜 설움에 잠길 테요. 오월 어느 날 그

하루 무덥던 날 떨어져 누운 꽃잎마저 시들어

버리고는 천지에 모란은 자취도 없어지고 뻗

쳐오르던 내 보람 서운케 무너졌느니, 모란이

지고 말면 그뿐 내 한해는 다 가고 말아. 삼

백 예순 날 하냥 섭섭해 우옵내다. 모란이

피기까지는 나는 아직 기다리고 있을 테요.

찬란한 슬픔의 봄을. 나 두 야 간다. 나의 이

젊은 나이를 눈물로야 보낼거냐. 나 두 야 가

련다. 아늑한 이 항군들 손쉽게야 버릴거냐.

안개같이 물어린 눈에도 비치나니, 골짜기마

다 발에 익은 멧부리 모양 주름살도 눈에 익

은 아, 사랑하던 사람들 버리고 가는 이도 못

잇는 마음 쫓겨가는 마음인들 무어 다를거냐.

돌아다보는 구름에는 바람이 희살짓는다. 앞

대일 언덕인들 마련이나 있을거냐. 나두야

가련다. 나의 이 젊은 나이를 눈물로야 보낼

거냐 나두야 간다. 사랑하는 것은 사랑을 받

느니보다 행복하나니라. 오늘도 나는 에메랄

드빛 하늘이 환히 내다뵈는 우체국 창문 앞에

와서 너에게 편지를 쓴다. 행길을 향한 문으

로 슬한 사람들이 제각기 한 가지씩 생각에

족한 얼굴로 와선 총총히 우표를 사고 전보지

를 받고 먼 고향으로, 또는 그리운 사람께로

슬프고 즐겁고 다정한 사연들을 보내나니, 세

상의 고달픈 바람결에 시달리고 나부끼어 더

욱 더 의지 삼고 피어 흐클어진 인정의 꽃밭

에서 너와 나의 애틋한 연분도 한 방울 연연한

진홍빛 양귀비인지도 모른다. 사랑하는 것은

사랑을 받느니보다 행복하나니라. 오늘도 너

느 너에게 편지를 쓰나니, 그리운 이여 그러면

안녕! 설령 이것이 이 세상 마지막 인사가 될지

라도 사랑하였으므로 나는 진정 행복하였네라.

정자체 세로 쓰기

님은 갔습니다. 아아, 사랑하는 나의 님은 갔습니다. 푸른 산빛을

깨치고 단풍나무 숲을 향하여 난 작은 길을 걸어서 차마 떨치고 갔

습니다. 황금의 꽃처럼 굳고 빛나던 옛 맹세는 차디찬 티끌이 되어

운 님의 말소리에 귀먹고 꽃다운 님의 얼굴에 눈멀었습니다· 사

운명의 지침을 돌려 놓고 뒷걸음쳐서 사라졌습니다· 나는 향기로

서 한숨의 미풍에 날아 갔습니다· 날카로운 첫키스의 추억은 나의

새로운 슬픔에 터집니다. 그러나 이별은 쓸데없는 눈물의 원천을

지 아니한것은 아니지만, 이별은 뜻밖의 일이 되고 놀란 가슴은

랑도 사람의 일이기에 만날 때에 미리 떠날 것을 염려하고 경계하

었습니다. 우리는 만날 때에 떠날 것을 염려하는 것과 같이 떠날

걷잡을 수 없는 슬픔의 힘을 옮겨서 새 희망의 정수박이에 들어부

만들고 마는 것은 스스로 사랑을 깨치는 일인 것인 줄 아는 까닭에

묵을 휩싸고 돕니다. 죽는 날까지 하늘을 우러러 한 점 부끄럼이 없

내지 아니하였습니다. 제 곡조를 못 이기는 사랑의 노래는 님의 침

때에 다시 만날 것을 믿습니다. 아아, 님은 갔지만은 나는 님을 보

걸어가야겠다. 오늘 밤에도 별이 바람에 스치운다. 모란이 피기까

으로 모든 죽어가는 것을 사랑해야지. 그리고 나한테 주어진 길을

기를 잎새에 이는 바람에도 나는 괴로워했다. 별을 노래하는 마음

하루 무덥던 날 떨어져 누운 꽃잎마저 시들어 버리고는, 천지에 모

버린 날 나는 비로소 봄을 여읜 설움에 잠길 테요. 오월 어느 날 그

지는 나는 아직 나의 봄을 기다리고 있을 테요. 모란이 뚝뚝 떨어져

섭해 우옵내다. 모란이 피기까지는 나는 아직 기다리고 있을 테요.

란이 지고 말면 그뿐 내 한해는 다 가고 말아. 삼백 예순 날 하냥 섭

란은 자취도 없어지고 뻗쳐 오르던 내 보람 서운케 무너졌느니, 모

안개같이 물어린 눈에도 비치나니, 골짜기마다 발에 익은 멧부리

보낼거냐. 나 두야 가련다. 아늑한 이 항구들 손쉽게야 버릴거냐.

찬란한 슬픔의 봄을. 나 두야 간다. 나의 이 젊은 나이를 눈물로야

바람이 희살짓는다. 앞 대일 언덕인들 마련이나 있을거냐. 나두야 가

잇는 마음 쫓겨가는 마음인들 무어 다를거냐. 돌아다 보는 구름에는

모양 주름살도 눈에 익은 아, 사랑하던 사람들 버리고 가는 이도 못

이 환히 내다뵈는 우체국 창문 앞에 와서 너에게 편지를 쓴다. 행길을

것은 사랑을 받느니보다 행복하나니라. 오늘도 나는 에메랄드빛 하늘

련다. 나의 이 젊은 나이를 눈물로야 보낼거냐 나두야 간다. 사랑하는

140

람께로 슬프고 즐겁고 다정한 사연들을 보내나니, 세상의 고달픈 바

선 총총히 우표를 사고 전보지를 받고 먼 고향으로, 또는 그리운 사

향한 문으로 슬한 사람들이 제각기 한 가지씩 생각에 족한 얼굴로 와

지도 모른다. 사랑하는 것은 사랑을 받느니보다 행복하나니라. 오늘

꽃밭에서 너와 나의 애틋한 연분도 한 망울 연연한 진홍빛 양귀비인

람결에 시달리고 나부끼어 더욱 더 의지 삼고 피어 흐트러진 인정의

도 나는 너에게 편지를 쓰나니, 그리운 이여 그러면 안녕! 설령 이것이 이 세상 마지막 인사가 될지라도 사랑하였으므로 나는 진정 행복하였네라.

반흘림체 세로쓰기

님은 갓슴니다. 아아, 사랑하는 나의 님은 갓슴니다. 푸른 산빛을

깨치고 단풍나무 숲을 향하여 난 작은 길을 걸어서 차마 떨치고 갓

습니다. 황금의 꽃처럼 굳고 빛나던 옛 맹쎄는 차디찬 티끌이 되어

운 님의 말소리에 귀먹고 꽃다운 님의 얼굴에 눈멀었습니다. 사

운명의 지침을 돌려 놓고 뒷걸음쳐서 사라졌습니다. 나는 향기로

서 한숨의 미풍에 날아갔습니다. 날카로운 첫키스의 추억은 나의

새로운 슬픔에 터집니다. 그러나 이별은 쓸데없는 눈물의 원천을

지 아니한것은 아니지만, 이별은 뜻밖의 일이 되고 놀란, 가슴은

랑도 사람의 일이기에 만날 때에 미리 떠날 것을 염려하고 경계하

었습니다. 우리는 만날 때에 떠날 것을 염려하는 것과 같이 떠날

걷잡을 수 없는 슬픔의 힘을 옮겨서 새 희망의 정수박이에 들어부

만들고 마는 것은 스스로 사랑을 깨치는 일인 것인 줄 아는 까닭에

묵을 휩싸고 돕니다. 죽는 날까지 하늘을 우러러 한 점 부끄럼이 없

내지 아니하엿슴니다. 제 곡조를 못 이기는 사랑의 노래는 님의 침

때에 다시 만날 것을 믿슴니다. 아아, 님은 갓지만은 나는 님을 보

걸어가야겠다. 오늘 밤에도 별이 바람에 스치운다. 모란이 피기까

으로 모든 죽어가는 것을 사랑해야지. 그리고 나한테 주어진 길을

기를 잎새에 이는 바람에도 나는 괴로워했다. 별을 노래하는 마음

하루 무덥던 날 떨어져 누운 꽃잎마저 시들어 버리고는, 천지에 모

버린 날 나는 비로소 봄을 여읜 설움에 잠길 테요. 오월 어느 날 그

지는 나는 아직 나의 봄을 기다리고 있을 테요. 모란이 뚝뚝 떨어져

섭해 우웁내다. 모란이 피기까지는 나는 아직 기다리고 있쓸 테요.

란이 지고 말면 그뿐 내 한해는 다 가고 말아. 삼백 예순 날 하냥 섭

란은 자취도 없어지고 뻗쳐오르던 내 보람 서운케 무너졌느니, 모

안개같이 물어린 눈에도 비치나니, 골짜기마다 발에 익은 멧부리

보낼거냐. 나 두야 가련다. 아늑한 이 항구들 손쉽게야 버릴거냐.

찬란한 슬픔의 봄을. 나 두야 간다. 나의 이 젊은 나이를 눈물로야

바람이 희살짓는다. 앞대일 어덕이들 마련이나 있을거냐. 나두야 가

잇는 마음 쫓겨가는 마음인들 무어 다를거냐. 돌아다보는 구름에는

모양 주름살도 눈에 익은 아, 사랑하던 사람들 버리고 가는 이도 못

이 환히 내다뵈는 우체국 창문 앞에 와서 너에게 편지를 쓴다. 행길을

것은 사랑을 받느니보다 행복하나니라. 오늘도 나는 에메랄드빛 하늘

려다. 나의 이 젊은 나이를 눈물로야 보낼거냐 나두야 간다. 사랑하는

람께로 슬프고 즐겁고 다정한 사연들을 보내나니 세상의 고달픈 바

선 총총히 우표를 사고 전보지를 받고 먼 고향으로, 또는 그리운 사

향한 문으로 슬한 사람들이 제각기 한 가지씩 생각에 족한 얼굴로 와

지도 모른다. 사랑하는 것은 사랑을 받느니보다 행복하나니라. 오늘

꽃밭에서 너와 나의 애틋한 연분도 한 방울 여연한 지홍빛 양귀비인

람결에 시달리고 나부끼어 더욱더 의지 삼고 피어 흐트러진 인정의

복하였네라.

것이 이 세상 마지막 인사가 될지라도 사랑하였으므로 나는 진정 행

도 나는 너에게 편지를 쓰나니, 그리운 이여 그러면 안녕! 설령 이

글씨를 잘 쓰는 방법

1. 글자 모양을 의식하면서 천천히 쓴다

글씨를 잘 쓰는 사람들에게는 대개 다음 두 가지의 특징이 있다.

1) 선이 반듯하고 안정되어 있다.
2) 글자의 모양이 좋다.

글자의 모양이 좋은 것은, 보기 좋은 글자에 대한 이미지를 알고 있고 손에 익었다는 의미이다. 그 이미지 그대로, 즉 마음먹은 대로 선이 반듯하게 그어지니까 글씨가 좋아 보인다.

천천히 쓰면서 모양을 생각하라는 것은 글자를 도형으로 의식하며 쓰라는 의미이다. 그래야 모양이 좋아지고 머릿속 이미지로도 잘 남아 손에 익는다. 그리고 큰 글씨로 천천히 쓰는 연습하면 글자 모양을 익힘과 동시에 선의 질을 좋게 하는 방편이 된다. 못 쓰는데 빨리 쓰니까 글씨가 날아가는 법, 글씨를 잘 쓰려면 좋은 글씨를 의식하면서 천천히 쓰는 연습이 중요하다.

2. 바른 자세가 손을 자유롭게 한다

만약 본인이 악필이라면 아래 사항에 주의해 글씨를 써보기 바란다.

1) 엄지와 검지로 펜을 쥐지 말고, 가볍게 집듯이 잡는다.
2) 손목을 고정하고 새끼손가락에 살짝 힘을 준다.

이 두 가지만 주의해서 써도 글씨가 매우 부드러워진 느낌을 받을 것이다. 펜은 가볍게 잡는다. 손가락에 힘이 너무 들어가면 쉽게 지쳐서 오래 쓰기 힘들 뿐만 아니라 힘을 빼서 쓰려고 할 때는 펜이 내 뜻대로 움직여지지 않는다. 그리고 손목을 고정한 상태에서 새끼손가락의 안정감을 살짝 높이면 글자의 모양을 의도대로 가져가는데 도움이 된다.

펜의 기울기는 65~70도 정도, 펜 끝에서 2.5cm 정도 위로 잡는다. 펜을 너무 짧게 세워 잡으면 손놀림이 둔해 글씨가 작아지고 가지런하게 쓰기 어렵다. 손바닥을 바닥에 잘 고정시켜 새끼손가락의 안정감을 높인다.

참고로 글씨가 도저히 사람의 글씨가 아니라고 할 정도로 심각하다면 색연필로 신문지 따위에 정자체 큰 글씨 쓰기 연습을 하면 많은 도움이 된다. 초등학생 혹은 겨우 판독이 가능한 수준이라면 연필 연습이 좋고, 일반인의 경우라면 색이 선명하고 잘 미끄러지지 않는 플러스펜과 중성펜이 여기에 해당한다. 그 중 중성

펜은 플러스펜보다 필기감이 더 미끄럽고, 플러스펜은 작은 글씨에는 알맞지 않다. 따라서 악필을 고치는 초기에 큰 글씨로 연습할 때는 플러스펜, 이후 좀 더 작은 글씨로 넘어갈 때는 중성펜이 좋다. 종이로 감은 색연필은 심각한 악필을 교정하는데 도움이 되고, 삼각연필은 몸통이 삼각형 모양이라서 연필을 바르게 쥐는 습관을 들이기에 좋다.

1) 바르게 잡은 연필에서 바른 글씨가 시작된다.

필기구를 잡는 방법에 따라 그 글씨 또한 천차만별로 달라진다. 손가락의 위치 하나가 명필과 악필을 탄생시킨다고 해도 과언이 아닐 정도. 지금까지 필기구를 별 생각 없이 쥐었던 당신이라면, 이것부터 개선해 보자. 먼저 중지로 연필을 받쳐 준 다음에 검지와 엄지로 연필을 잡아준다. 이때 엄지와 검지는 둥근 모양이 될 수 있도록 한다. 너무 세우거나 눕혀도 좋지 않으므로 적당한 힘으로 자연스럽게 쓰는 연습을 해보자.

2) 무기를 제대로 들었다면 이제 자세를 취해 보자.

글씨를 쓰기 위한 무기는 바로 필기구, 위에서 터득한 대로 바르게 무기를 쥐었다면, 이제는 전투태세를 갖출 차례다. 믿기지 않을지도 모르지만 자세를 바르게 해야 글씨도 잘 써진다고 한다. 자세가 바르지 못하면 글씨를 쓰는 줄 또한 고르지 못하게 되므로, 자세를 바르게 하고 글씨를 쓰면 선이 없는 공책에서도 바른 글씨를 쓸 수 있다. 등을 곧게 펴고 양팔을 세배하는 자세로 모아 글씨를 쓰면 완벽하다.

3) 연습, 연습만이 방법이다

종이에 글자를 옮기기 전 갖춰야 할 모든 것이 갖추어졌다. 바른 자세와, 제대로 잡은 필기구가 있으니 이제는 실전에 돌입해 보자. 닮고 싶은 예쁜 글씨체를 프린트하여 하루에 10분씩이라도 꾸준히 따라 쓰는 연습이 큰 도움이 된다고 한다. 또한 천천히 쓰는 연습을 하는 것도 중요하다. 급한 마음에 휘갈겨 쓰면 어느 누구라도 악필일 수밖에 없다. 천천히, 또박또박 예쁜 글씨체를 위해 꾸준히 심혈을 기울인다면 어느 순간 당신을 따라다니던 악필이라는 수식어는 찾아볼 수 없게 될 것이다.

① 자음과 모음의 비율 맞추기

자음과 모음의 길이 비율에 따라 글씨체가 달라진다. 비율이 1:1이 된다면 글씨가 가지런해 보이며, 궁서체 같은 정자체의 글씨체를 원한다면 모음의 길이가 자음의 3배 정도가 되면 된다.

② 글씨의 크기는 일정하게

글씨의 크기가 일정하지 않으면 시각적으로 지저분해 보인다. 일정한 크기의 글씨를 쓰도록 집중해보자.

③ 모음의 가로획과 세로획에 집중하라

가로와 세로획으로 만들어진 모음, 글씨를 쓸 때 이 가로와 세로의 획들이 서

로 평행하게 이루어져야 반듯하고 단정한 글씨체가 완성된다. 한 글자, 한 글자 쓸 때마다 서로 평행하게 획을 이루도록 연습하자.

3. 리듬이 있는 글씨가 아름답다

멈춤과 삐침, 그리고 꺾기를 통한 선 두께의 변화가 리듬감 있는 글씨인데, 붓글씨의 필법을 떠올리면 이해하기 쉽다. 세로획의 시작 지점과 꺾이는 부분에서 한 박자 멈추고, 삐치는 자리에서 선의 두께를 차츰 제로로 가져간다. 이 정도 요령만 글씨에 접목해도 글자의 리듬감은 확연히 달라진다. 하지만 글자의 리듬감은 어느 정도 기본 서체 연습 후에 시작해야 한다. 리듬감 이전에 반듯한 선과 글자의 조화가 우선인데, 이를 위해서는 획이 단조로운 서체를 큰 글씨로 아주 천천히 반복해서 쓰는 게 좋다.

한 설문조사에서 500명을 분석한 결과 악필인 사람들의 92% 이상이 이음새가 많은 자음을 잘 못쓴다고 밝혀졌다. 대표적으로 ㄹ, ㅂ, ㅍ을 가장 못쓴다고 하는데 이 자음들은 이음새가 많고 획의 간격이 중요하기 때문이다. ㄹ, ㅂ, ㅍ 등의 이음새가 많은 자음을 잘못 쓰는 사람들은 획을 구분해 쓰고 간격을 정확히 맞춰 쓰는 연습을 하면 좀 더 나은 글씨를 쓸 수 있다.

틀리기 쉬운 한글 맞춤법

1. 한글 자음 이름

영어의 알파벳은 알면서 한글 자음은 제대로 모른다면 심각한 문제이다. 이는 지식 이전에 국어를 쓰는 대한민국 사람이라면 누구나 알아야 할 상식이다.

"ㄱ-기역 ㄴ-니은 ㄷ-디귿 ㄹ-리을 ㅁ-미음 ㅂ-비읍 ㅅ-시옷 ㅇ-이응 ㅈ-지읒 ㅊ-치읓 ㅋ-키읔 ㅌ-티읕 ㅍ-피읖 ㅎ-히읗" 이 중에서도 특히 ㅌ은 많은 분들께서 티귿으로 발음한다. 티귿이 아니라 티읕이다.

2. "~습니다"와 "~읍니다"

우리글, 우리말의 기본 규정이 바뀐 지가 9년이 넘는데도 아직까지 "~습니다와 ~읍니다"를 혼동하는 사람들이 있다. 예를 들면 "~출판을 계획하고 있읍니다."로 쓰인 경우를 많이 보게 된다. 이전에는 두 가지 형태를 모두 썼기 때문에 혼동할 수밖에 없었으나 이제는 고민할 필요가 없다. 무조건 "~습니다"로 쓰면 된다. 그런데 "있음, 없음"을 "있슴, 없슴"으로 쓰는 것은 잘못이다. 이때에는 항상 "있음, 없음"으로 써야 한다. "

3. "~오"와 "~요"

종결형은 발음이 "~요"로 나는 경우가 있더라도 항상 "~오"로 쓴다. "돌아가시오, 주십시오, 멈추시오" 등이 그 예이다. 하지만 연결형은 "~요"를 사용해야 한다. 예를 들면, "이것은 책이요, 그것은 펜이요, 저것은 공책이다."의 경우에는 요를 써야 한다는 말.

4. "안"과 "않"

"안과 않"도 혼동하기 쉬운 우리말 중의 하나이다. "안"은 "아니"의 준말이요, "않"은 "아니하"의 준말이라는 것만 명심하면 혼란은 없다. 예를 들면, "우리의 소비문화를 바꾸지 않으면 안 되겠다."라는 문장에서 "않으면"은 "아니하면"의, "안"은 "아니"의 준말로 사용된 것이다. "

5. "~이"와 "~히"

"깨끗이, 똑똑히, 큼직이, 단정히, 반듯이, 가까이" 등의 경우 ~이로 써야 할지 ~히로 써야 할지 구분이 잘 안 된다. 원칙은 없지만 구별하기 쉬운 방법은 "~하다"가 붙는 말은 "~히"를, 그렇지 않은 말은 "~이"로 쓰면 된다. 그러나 다음에 적어 놓은 말은 "~하다"가 붙는 말이지만 "~이"로 써야 한다. "깨끗이, 너부죽이, 따뜻이, 뚜렷이, 지긋이, 큼직이, 반듯이, 느긋이, 버젓이" 등이다. "

6. "붙이다"와 "부치다"

"붙이다, 부치다"도 각기 그 뜻이 많아 쓰임을 혼동하는 경우가 많다. "붙이다"

는 "붙게 하다"이다.

　"서로 맞닿게 하다"는 "두 편의 관계를 맺게 하다, 암컷과 수컷을 교합시키다, 불이 옮아서 타게 하다, 노름이나 싸움 따위를 하게 하다, 딸려 붙게 하다, 습관이나 취미 등이 익어지게 하다, 이름을 가지게 하다, 뺨이나 볼기를 손으로 때리다"란 뜻을 지닌 말이다.

　"부치다"는 "힘이 미치지 못하다, 부채 같은 것을 흔들어서 바람을 일으키다, 편지나 물건을 보내다, 논밭을 다루어서 농사를 짓다, 누름적이나 전 따위를 익혀 만들다, 어떤 문제를 의논 대상으로 내놓다, 원고를 인쇄에 넘기다" 등의 뜻을 가진 말이다.

　그 예를 몇 가지 들어 보면 다음과 같다.

　"힘이 부치는 일이다, 편지를 부치다, 논밭을 부치다, 빈대떡을 부치다, 식목일에 부치는 글, 회의에 부치기로 한 안건, 우표를 붙이다, 책상을 벽에 붙이다, 흥정을 붙이다, 불을 붙이다, 조건을 붙이다, 취미를 붙이다" 등.

　7. "～율"과 "～률"

　한 예로 합격률인지 합격율인지 혼동하는 사람들이 의외로 많다. 이 경우는 모음이나 ㄴ으로 끝나는 명사 다음에는 "～율"을 붙여 백분율, 사고율, 모순율, 비율 등으로 쓰고, ㄴ받침을 제외한 받침 있는 명사 다음에는 "～률"을 붙여 "도덕률, 황금률, 취업률, 입학률, 합격률" 등으로 쓴다.

　8. "띄다"와 "띠다"

　"띄다"를 써야 할 곳에 "띠다"로 잘못 쓰고 있는 경우가 많다. "띄다"는 "띄우다, 뜨이다"의 준말이다. "띄우다"는 "물이나 공중에 뜨게 하다, 공간적으로나 시간적으로 사이를 떨어지게 하다, 편지·소포 따위를 보내다, 물건에 훈김이 생겨 뜨게 하다" 등의 뜻을 지닌 말이다. "뜨이다"는 "감거나 감겨진 눈이 열리다, 큰 것에서 일부가 떼어지다, 종이·김 따위가 만들어지다, 무거운 물건 따위가 바닥에서 위로 치켜올려지다, 그물·옷 따위를 뜨게 하다, 이제까지 없던 것이 나타나 눈에 드러나 보이다"란 뜻을 지니고 있다.

　한편 "띠다"는 "띠나 끈을 허리에 두르다, 용무·직책·사명 따위를 맡아 지니다, 어떤 물건을 몸에 지니다, 감정·표정·기운 따위를 조금 나타내다, 빛깔을 가지다, 어떤 성질을 일정하게 나타내다"를 이르는 말이다.

　"띄다"와 "띠다"를 바르게 사용한 예를 들어 보면 다음과 같다.

　나무를 좀 더 띄어 심읍시다. 어제 편지를 띄었다. 키가 큰 사람이 작은 사람에 비해 뜨이기(띄기) 십상입니다. 임무를 띠고 미국으로 갔습니다. 분홍빛을 띤 나뭇잎이 멋있습니다.

　9. "반드시]"와 "반듯이"

　이 경우는 발음이 같아서 헷갈리는 말이다. 그러나 그 쓰임은 아주 다르다. "반드시"는 "어떤 일이 틀림없이 그러하다."라는 뜻을 가진 말이다. (예 : 약속은 반드시 지키십시오.)

"반듯이"는 작은 물체의 어디가 귀가 나거나 굽거나 울퉁불퉁하지 않고 바르다, 물건의 놓여 있는 모양새가 기울거나 비뚤지 않고 바르다는 뜻을 나타내는 말이다. (예 : 고개를 반듯이 드십시오.)

재미있는 예문 중에 "나무를 반드시 잘라라.", "나무를 반듯이 잘라라."가 있다. 전자는 필(必)의 뜻이고, 후자는 정(正)의 뜻으로 쓰인 것이다.

10. "며칠"과 "몇 일"

"오늘이 며칠이냐?"라고 날짜를 물을 때 며칠이라고 써야 할지, 아니면 몇 일이라고 써야 하는지 몰라서 망설이게 된다. 이때의 바른 표기는 며칠이다. 몇 일은 의문의 뜻을 지닌 몇 날을 의미하는 말로 "몇 명, 몇 알, 몇 아이" 등과 그 쓰임새가 같다. 10일 빼기 5일은 몇 일이죠? 와 같은 표현이 바로 그것이다. "몇 월 몇 일"로 쓰는 경우도 많으나 바른 표기는 "몇 월 며칠"로 써야 한다.

11. "돌"과 "돐"

직장생활을 하다 보면 직장 동료의 대소사를 그냥 넘어갈 수 없다. 하얀 봉투에 "축 결혼, 부의, 축 돌" 등을 써서 가야 할 곳이 한두 군데가 아니다. 그 가운데 "축 돐"로 쓰인 봉투를 종종 보게 된다. 종래에는 "돌"과 "돐"을 구별하여 둘 다 사용했다. "돌"은 생일을, "돐"은 주기를 나타내는 말이었다. 그러나 새 표준어 규정에서는 생일, 주기를 가리지 않고, "돌"로 쓰도록 규정하였다. 그러니 "돐잔치, 축 돐"이라는 말은 없다. 항상 "돌잔치, 축 돌"이라고 표기해야 한다.

12. "～로서"와 "～로써"

"～로서"와 "～로써"의 용법도 꽤나 혼동되는 것 중에 하나다. "～로서"는 자격격 조사라고 하고, "～로써"는 기구격 조사라고 한다. 예를 들어 "그는 회사 대표로서 회의에 참석했다."라는 문장에서 쓰인 "대표로서"는 움직임의 자격을 나타내는 말이다. 이 자격이란 말은 좀 더 세분하면 지위·신분·자격이 된다. 따라서 여기서는 대표라는 자격으로 쓰인 경우이다. 또 "우리 회사는 돌로써 지은 건물입니다."라는 문장에서 쓰인 "돌로써"는 움직임의 도구가 되는 것을 의미한다. 이 도구란 말도 세분해 보면 도구·재료·방편·이유 등이 된다. 그러므로 여기서는 "돌을 재료로 하여"라는 뜻으로 쓰였다. 가끔 문장 가운데 "그는 감기로 결근하였다."와 같이 "～서"나 "～써"를 생략하는 경우가 있는데, 이때에는 "～서나" "～써"를 붙여 보면 그 뜻이 명확해진다. 위의 예문에는 이유를 나타내는 "～써"를 붙여 "감기로써"가 바른 말이다.

13. "～므로"와 "～ㅁ으로"

"～므로"와 "～ㅁ으로"도 흔히 잘못 쓰는 말이다. "～므로"는 "하므로/되므로/가므로/오므로" 등과 같이 어간에 붙는 어미로, "～이니까/～이기 때문에"와 같은 까닭을 나타낸다.

이와는 달리 "～ㅁ"으로는 명사형 "～ㅁ"에 조사 "으로"가 붙은 것으로 "～는 것으로/～는 일로"와 같이 수단·방법을 나타내는 말이다. "그는 열심히 공부하므

로 성공하겠다."와 "그는 아침마다 공부함으로 성공을 다졌다."를 "비교해 보면, 전자는 "~하기 때문에"의 이유를 나타내는 말이고, 후자는 "~하는 것으로써"의 뜻으로 수단·방법을 나타내고 있다.

몇 가지 예를 더 들어보면 다음과 같다.

"불황으로 인해 회사가 힘들어지므로 열심히 일해야 한다, 기회가 있으므로 절망하지 않겠다." 등은 이유를 나타내므로 "~므로"가 된다. "문물을 교환함으로 문화를 발전시킨다, 산을 아름답게 가꿈으로 조국의 사랑에 보답한다." 등은 수단·방법을 나타내므로 "~ㅁ으로"가 바른 말이 된다.

14. "더욱이"와 "더우기"

글을 쓰는 작가들도 아직까지 이 단어를 잘못 쓰는 분들이 많다. 종래의 맞춤법에서는 "더우기"를 옳은 철자로 하고, 그로부터 준말 "더욱"이 나온 것처럼 설명했던 것인데, 새 맞춤법에서는 그와 반대의 입장을 취한 대표적인 것이다. 그러니 이제는 "더욱이"로 써야 한다. 이 "더욱이"라는 부사는 "그 위에 더욱 또"의 뜻을 지닌 말로서, 금상첨화(錦上添花)의 경우에도 쓰이고, 설상가상(雪上加霜)의 경우에도 쓰이는 말이다. 이 쓰임과 같은 대표적인 것 가운데 "일찍이"도 있다. 이것도 종전에는 "일찌기"로 쓰였으나 이제는 "일찍이"로 써야 한다.

15. "작다"와 "적다"

"작다"는 "크다"의 반대말이고, "적다"는 "많다"의 반대말이다. 그런데 우리는 별로 유념하지 않고 "키가 적다, 도량이 적다."와 같이 잘못된 표현을 쓴다. "작다"는 부피·길이·넓이·키·소리·인물·도량·규모 등이 보통에 미치지 못할 때 쓰는 말이다. "작은 키, 작은 연필, 작은형, 구두가 작다" 등에 쓴다. 이와는 달리 "적다"는 분량이나 수효가 어느 표준에 자라지 않음을 나타내는 말이다. 즉, "많지 아니하다"는 뜻이다. "재미가 적다, 사람의 수효가 너무 적다." 등에 쓰이는 말이다.

16. "~던"과 "~든"

"~던"과 "~든"도 많은 혼란이 있는 말이다. 간단하게 말하면, "~던"은 지난 일을 나타낼 때 쓰는 말이고, "~든"은 조건이나 선택을 뜻하는 말이다. 예를 들면 "꿈을 그리던 어린 시절, 그 책은 얼마나 재미가 있었던지 모른다."의 예문은 둘 다 과거를 회상하는 말이므로 "~던"을 사용해야 하고, "오든 말든 네 마음대로 해라, 눈이 오거든 차를 가지고 가지 마라."의 경우는 조건·선택을 나타내므로 "~든"을 써야 맞는다.

17. "초점"과 "촛점(사이ㅅ에 대하여)"

둘 이상의 말이 합쳐 된 말이나 한자어 사이에는 "ㅅ"을 받치어 적는 경우가 있다. "나뭇잎, 냇가" 등은 익숙하기 때문에 별 갈등 없이 사용하지만, 혼란스러운 경우가 의외로 많다. 좀 복잡하긴 하지만 두 가지 원칙만 알고 있으면 "사이ㅅ" 때문에 더 이상 갈등하지 않아도 된다.

첫째, 전체가 한자어인지 그렇지 않은지 판단한 후, 전체가 한자어라면 다음의 말 외에는 "ㅅ"을 넣지 않는다. "곳간(庫間), 셋방(貰房), 숫자(數字), 툇간(退間), 횟수(回數), 찻간(車間)" 따라서 "焦點, 次數, 個數"는 "초점, 차수, 개수"로 써야 된다."

둘째, 뒷말의 첫소리가 된소리로 발음되는 것에는 "ㅅ"을 넣는다. "나뭇가지, 아랫집, 조갯살, 전셋집, 햇수" 등이 그 예이다. 또한 뒷말의 첫소리가 ㄴ이나 ㅁ, 모음으로 시작하는 단어 중에서 ㄴ소리가 덧붙여 발음되거나, ㄴ소리가 두 개 겹쳐 발음될 때는 "ㅅ"을 넣는다. "아랫니, 제삿날, 곗날, 잇몸, 빗물" 등이 그 예이다. 그런데 "수도물, 머리말, 노래말" 등과 같이 발음에 이견이 있는 경우가 있다. 이럴 때는 고민하지 말고 "ㅅ"을 잊어버리면 된다.

18. "내로라"와 "내노라"

일상 대화에서는 물론이고 글에서도 잘못을 많이 발견할 수 있는 말이다. 흔히 "~로라"를 써야 할 곳에 "~노라"를 사용하는 것이 문제다.

"~로라"는 말하는 이가 자신의 동작을 의식적으로 쳐들어 말할 때 쓰는 말이다. 예를 들면 "내로라하는 사람들은 그 회의에 모두 참석했습니다, 내로라 우쭐 거린다고 알아 줄 사람은 없습니다."의 경우를 말한다.

"~노라"는 움직임·행동을 나타내는 말 뒤에 쓴다. "스스로 잘 했노라 뽐내지 마십시오, 열심히 하겠노라 말했습니다." 등의 경우에 쓰이는 말이다.

19. "~ ㄹ게]"와 "~ ㄹ께"

"~줄까?, ~뭘꼬?" 등과 같은 의문 종결 어미는 "ㄹ소리" 아래의 자음이 된 소리가 난다. 이때에만 된소리로 적으면 된다. 그러나 "~할걸, ~줄게" 등과 같은 종결어미는 1988년의 한글맞춤법에서 예사소리로 적어야 한다고 규정을 바꾸었다. 그러니 "그 일은 내가 할게, 일을 조금 더 하다가 갈게."로 써야 바른 표기이다.

20. "~마는"과 "~만은"

"~마는"은 그 말을 시인하면서 거기에 구애되지 않고, 다음 말에 의문이나 불가능, 또는 어긋나는 뜻을 나타내는 말이다. "~만은"은 어떤 사물을 단독으로 일컬을 때, 무엇에 견주어 그와 같은 정도에 미침을 나타낼 때 쓰는 말이다.

"~마는"의 예로는 "여름이지마는 날씨가 선선하다, 그는 성악가이지마는 그림도 그렸다." 등이 있고, "~만은"의 예를 들면 "너만은 꼭 성공할 것이다, 그의 키도 형만은 하다." 등을 들 수 있다.

21. "오뚝이"와 "오뚜기"

일상 언어에서는 "오뚝이, 오뚜기, 오똑이"가 모두 쓰이고 있다. 현행 맞춤법에서는 이 중에서 "오뚝이"만을 바른 표기 형태로 삼고 있다. 이와 같은 경우의 말들 가운데는 "홀쭉이, 살살이, 쌕쌕이, 기러기, 딱따구리, 뻐꾸기, 얼루기" 등이 있다.

위의 경우와 조금 다르지만 우리가 흔히 잘못 쓰는 말 중에 "으시대다"라는 말
이 있다. "그 사람 돈 좀 벌더니 으시대고 다니더군."의 뜻으로 주로 쓴다. 그런
데 "으시대다"가 아니라 "으스대다"가 맞는 말이다. 또 "으시시하다"가 아니라
"으스스하다", "부시시 일어나다"가 아니라 "부스스 일어나다"가 바른 말이다.

22. 혼동하기 쉬운 것 중에 자주 사용되는 말
거치다 - 광주를 거쳐 제주도에 왔다. 걷히다 - 외상값이 잘 걷힌다.
가름 - 셋으로 가름. 갈음 - 새 의자로 갈음하였더니 허리가 덜 아프다.
걷잡다 - 걷잡을 수 없는 상태. 겉잡다 - 겉잡아서 하루 걸릴 일.
느리다 - 진도가 너무 느리다. 늘이다 - 고무줄을 늘이다. 늘리다 - 사무실을
더 늘리다.
다리다 - 옷을 다리다. 달이다 - 보약을 달이다.
다치다 - 뛰다가 넘어져 무릎을 다쳤다. 닫치다 - 문을 힘껏 닫쳤다.
닫히다 - 문이 저절로 닫혔다.
마치다 - 일을 모두 마쳤다. 맞히다 - 여러 문제를 다 맞혔다.
목거리 - 목거리가 덧나 병원에 갔다. 목걸이 - 금목걸이를 선물로 받았다.
바치다 - 나라를 위해 목숨을 바쳤다. 받치다 - 공책 밑에 책받침을 받쳤다.
받히다 - 쇠뿔에 받혔다. 밭치다 - 술을 체에 밭친다.
부딪치다 - 차와 차가 부딪쳤다. 부딪히다 - 마차가 화물차에 부딪혔다.
시키다 - 일을 시키다. 식히다 - 끓인 물을 식히다.
아름 - 세 아름 되는 둘레. 알음 - 전부터 알음이 있는 사이. 앎 - 앎이 힘.
안치다 - 밥을 안치다. 앉히다 - 윗자리에 앉히다.
어름 - 군사분계선 어름에서 일어난 사건. 얼음 - 얼음이 얼면 빙수를 먹자.
저리다 - 무릎을 꿇고 오래 앉아 있으면 다리가 저린다. 절이다 - 배추를 소
금에 절인다.
조리다 - 생선을 간장에 조린다. 졸이다 - 마음을 졸이다.
잃다 - 길을 잃다. 잊다 - 약속을 잊다.

23. "왠지"와 "웬지"
"왠지"란 말은 있어도 "웬지"란 말은 없다. "웬"은 어떠한, 어찌 된 뜻을 나타
내는 말로 "웬만큼, 웬일, 웬걸" 등에 쓰인다. "왠지"는 "왜인지"의 준말로 "무슨
이유인지, 무슨 까닭인지"라는 뜻을 나타내는 말이다. "이게 웬 일입니까?", "왠
지 그 사업은 성공할 것 같군요.", "가을에는 왠지 여행을 가고 싶습니다." 등에
그 뜻을 집어넣어 읽어 보면 금방 그 의미를 알 수 있다.

24. "드러내다"와 "들어내다"
"드러내다"는 "드러나게 하다"라는 뜻이고, "들어내다"는 "물건을 들어서 밖으
로 옮기다," "사람을 있는 자리에서 쫓아내다."를 이르는 말이다. 예를 들면 "마
음속을 드러내 보일 수도 없고 답답합니다.", "못 쓸 물건은 사무실 밖으로 들어
내십시오." 등으로 쓴다.

25. "곤욕"과 "곤혹"

이 말은 가려 쓰기 곤혹스러운 것 중에 하나이다.

곤욕(困辱)은 심한 모욕이라는 뜻을 지녔는데, "곤욕을 느끼다, 곤욕을 당하다, 곤욕을 참다."와 같이 쓰는 것이 맞다. 곤혹(困惑)은 곤란한 일을 당하여 어찌할 바를 모름이라는 뜻을 지니는 말로 "곤혹스럽다, 곤혹하다."로 쓴다.

26. "일체"와 "일절"

일체와 일절은 모두 표준말이다. 그러나 그 뜻과 쓰임이 다르기 때문에 주의해서 사용해야 한다.

"一切"의 切은 "모두 체"와 "끊을 절", 두 가지 음을 가진 말이다. 일체는 "모든 것, 온갖 것"이라는 뜻을 가진 말이다. 일절은 "전혀, 도무지, 통"의 뜻으로 사물을 부인하거나 금지할 때 쓰는 말이다.

몇 개의 예문을 보면 다음과 같다.

"그는 담배를 일절 피우지 않는다, 학생의 신분으로 그런 행동은 일절 해서는 안 된다, 안주 일체 무료입니다, 스키 용품 일체가 있습니다."

27. "홀몸"과 "홑몸"

"홀"은 접두사로 짝이 없고 하나뿐이라는 뜻을 나타내는 말이다. "홀아비, 홀어미, 홀소리" 등이 그 예이다. 이에 대해 "홑"은 명사로 겹이 아닌 것을 나타내는 말입니다. "홑껍데기, 홑닿소리, 홑소리, 홑치마" 따위가 그 예이다.

따라서 이러한 "홀"과 "홑"이 몸과 결합되면 그 뜻이 달라진다. "홀몸"은 "아내 없는 몸, 남편 없는 몸, 형제 없는 몸"을 뜻하는 말이니, 곧 독신을 의미하는 말이다. 이에 대해 "홑몸"은 아기를 배지 않은 몸, 수행하는 사람이 없이 홀로 가는 몸이니 "단신"을 뜻하는 말입니다. 그러니 임신한 여자에게 "홀몸이 아니니 몸조심하십시오."라는 말은 사용하면 안 된다.

28. "빛"과 "볕"

"빛"은 광(光)이나 색(色)을 나타내는 말로 "강물 빛이 파랗다, 백열등 빛에 눈이 부시다."가 그 예이다. "볕"은 볕 양(陽), 즉 햇빛으로 말미암아 생기는 따뜻하고 밝은 기운을 이르는 말로 "볕이 좋아야 곡식이 잘 익는다, 볕 바른 남향집을 짓는다." 등이 그 예이다.

"빛"이 색을 의미할 때는 별 문제가 없지만, 햇빛과 햇볕을 의미할 때는 많이 혼동하여 사용한다. "햇빛이 따뜻하다, 햇빛에 옷을 말린다." 등은 바른 말이 아니다. 둘 다 볕을 써야 한다. 그리고 볕 또는 햇볕의 뒤에 "~을"이 오면 "벼츨, 해뼈츨"이라고 발음하면 안 되고, "벼틀, 해벼틀"이라고 발음해야 한다.

29. "예부터"와 "옛부터"

"옛"과 "예"는 뜻과 쓰임이 모두 다른 말인데도, "예"를 써야 할 곳에 "옛"을 쓰는 경우가 아주 많다. 옛은 "지나간 때의"라는 뜻을 지닌 말로 다음에 반드시 꾸밈을 받는 말이 이어져야 한다. 예는 "옛적, 오래 전"이란 뜻을 가진 말이다.

이것을 바로 가려 쓰는 방법은, 뒤에 오는 말이 명사 등과 같은 관형사의 꾸밈을 받는 말이 오면, "옛"을 쓰고 그렇지 않으면 "예"를 쓰면 된다.

예를 몇 개 들면 다음과 같다.

"예부터 전해 오는 미풍양속입니다, 예스러운 것이 반드시 좋은 것이 아닙니다, 옛이야기는 언제 들어도 재미있습니다, 옛날에는 지금보다 공기가 훨씬 맑았습니다."

30. "넘어"와 "너머"

"너머"는 집·담·산·고개 같은 높은 것의 저쪽을 뜻하는 말로, 동사 "넘다"에서 파생된 명사이다. 그런데 이 말이 "어떤 물건 위를 지나다"란 뜻의 "넘다"의 연결형 "넘어"와 혼동을 해 쓰이고 있는 경우가 종종 있다. 두 시(詩)를 예로 들어 보자.

김상용의 시 〈산 너머 남촌에는〉의 "너머"는 "넘다"의 파생 명사로 제대로 쓰인 경우이다. "산 너머 남촌에는/누가 살길래/남촌서 남풍 불 제/나는 좋데나",

박두진의 시 〈해〉의 "넘어"는 받침 없는 "너머"가 바른 표기이다. "해야 솟아라/해야 솟아라/말갛게 씻은 얼굴/고운 해야 솟아라./산 넘어 산 넘어서/어둠을 살라 먹고/산 넘어서 밤새도록/어둠을 살라 먹고/이글이글 애띤 얼굴/고운 해야 솟아라."

31. "젖히다"와 "제치다"

"젖히다"는 "안쪽이 겉면으로 나오게 하다, 몸의 윗부분이 뒤로 젖게 하다, 속의 것이 겉으로 드러나게 열다."라는 뜻을 지닌 말로 "형이 대문을 열어 젖히고 들어 왔다, 몸을 뒤로 젖히면서 소리를 질렀다, 치맛자락을 젖히고 앉아 웃음거리가 되었다." 등이다. 이와는 달리 "제치다"는 "거치적거리지 않도록 치우다, 어떤 대상이나 범위에서 빼다."란 뜻을 지닌 말로 "이불을 옆으로 제쳐 놓았다, 그 사람은 제쳐 놓은 사람이다." 등이다.

문제는 "젖히다"로 써야 할 곳에 "제치다"를 많이 쓰고 있다. 예를 들어, "모자를 제쳐 쓰고 힘차게 응원가를 불렀다, 더위 때문에 잠이 오질 않아 몸을 이리 제치고 저리 제쳤다."의 경우, 둘 다 잘못 쓰고 있다. 첫 번째에서는 "모자를 제쳐 쓰고"가 아니라 "모자를 젖혀 쓰고"로, 두 번째는 "몸을 이리 젖히고 저리 젖혔다."로 고쳐 써야 바른 표기이다.

32. "제끼다"와 "제키다"

"제끼다"는 "어떤 일이나 문제 따위를 척척 처리하여 넘기다."란 뜻을 지닌 말이다. "그는 어려운 일을 척척 해 제끼는 사원이다, 어려운 수학 문제를 모두 풀어 제꼈다." 등이 그 예이다.

"제키다"는 "젖히다, 제치다, 제끼다"와 뜻이 아주 동떨어진 말이나 발음이 유사해 잘못 쓰는 때가 있다. "제키다"는 "살갗이 조금 다쳐서 벗겨지다."라는 뜻을 가진 말이다. 예를 들면 "조각에 열중하다 보니 손등이 제키는 것도 몰랐다, 살갗이 좀 제켜서 약을 발랐다." 등에 해당된다.

33. "놀란 가슴"과 "놀랜 가슴"

"놀라다"와 "놀래다"는 다른 뜻을 가진 말이다. 뜻을 살펴보면 쉽게 구분해 쓸 수 있는 말인데도 혼란이 심한 말 중 하나이다.

"놀라다"는 "뜻밖의 일을 당하여 가슴이 설레다, 갑자기 무서운 것을 보고 겁을 내다."라는 뜻이고, "놀래다"는 "남을 놀라게 하다."란 뜻이다. "놀란 가슴을 진정했다, 깜짝 놀랐다, 남을 놀래게 하지 마라." 등이 맞는 표현이다.

34. "비치다", "비추다", "비취다"

대화를 함에 있어서 글이 차지하는 비중보다 훨씬 더 큰 것이 말이다. 글은 잘못이 발견되면 고칠 수 있으나, 말은 특별한 경우가 아니면 여과 과정을 거치지 못한다. 그러므로 말을 바르게 하려면 평상시 의식적인 노력이 필요하다. 특히 "비치다, 비추다, 비취다"와 같은 말들은 이론적으로 아는 정도를 넘어 바른 사용법이 입에 익어 있어야 한다.

"비추다"는 "빛을 내는 물체가 다른 물체에 빛을 보내다(달빛이 잠든 얼굴을 비추고 있다.), 어떤 물체에 빛을 받게 하다(손전등으로 그의 얼굴을 비추었다.), 어떤 물체에 빛이 통과하다(필름을 해에 비추어 보았다.), 빛을 반사하는 물체에 다른 물체의 모양이 나타나게 하다(얼굴을 거울에 비추어 보았다.)"라는 뜻을 지닌 말이다.

"비치다"는 "빛이 나서 환하게 되다(손전등에 비친 수상한 얼굴), 빛을 받아 모양이 나타나다(이상한 불빛이 비쳤다 사라졌다.), 그림자가 나타나 보이다(창문에 꽃 그림자가 비치었다.), 투명하거나 얇은 것을 통하여 드러나 보이다(살결이 비치는 옷), 얼굴이나 눈치 따위를 잠깐 또는 약간 나타내다(바빠서 그 모임엔 얼굴이나 비치고 와야겠다.)"라는 뜻을 지니고 있다.

"비취다"는 "비추이다"의 준말로 "비추임을 당하다."라는 뜻이다.

"비추다"와 "비치다"를 바로 가려 쓰는 방법 중의 하나는 부림말(~을, 를), 즉 움직임의 대상을 갖고 있으면 "비추다"를 취할 수 있지만, "비취다"는 부림말을 취할 수 없다.

35. "~장이"와 "~쟁이"

새 표준어 규정에서는 "~장이"와 "~쟁이"를 가려 쓰도록 한다. 그 말이 기술자를 뜻하는 말이면 "~장이"를, 그렇지 않으면 "~쟁이"를 붙인다. 예를 몇 개 들어보면 가려 쓰는 원칙을 알 수 있다.

"~장이"가 붙는 말 – 땜장이, 유기장이, 석수장이, 대장장이.

"~쟁이"가 붙는 말 – 관상쟁이, 담쟁이, 수다쟁이, 멋쟁이.

36. "나무꾼"과 "나뭇군"

교과서에서 오랫동안 표기해 왔던 "나뭇군"이 현행 맞춤법에서는 "나무꾼"을 표준어로 삼고 있다. 이전에는 어떠한 일을 전문적으로 하거나 상습적으로 하는 사람, 어떤 판에 모이거나 성질이 있는 사람 등을 이르는 말을 "~꾼, ~군" 두

가지로 썼다. 교과서에서는 "~군"으로 썼고, 일부 사전에서는 "~꾼"으로 썼다. 그러나 모두 "꾼"으로 발음이 나기 때문에 이것을 "~꾼" 한 가지로 통일했다. 이제는 일꾼, 나무꾼, 농사꾼, 사기꾼, 장사꾼, 지게꾼 등으로 써야 한다.

현실 발음을 인정해서 표준어 형태를 바꾼 말 가운데 몇 개 예를 더 들면 "끄나풀, 칸막이, 방 한 칸, 나팔꽃, 살쾡이, 털어먹다" 등이 있다.

37. "수"와 "숫"

수컷을 이르는 말을 어떻게 적어야 할지는 오랜 논란거리였다. 그래도 더 이상 혼란을 방치할 수 없어 세 가지 원칙을 정했다.

첫 번째 원칙 : 수컷을 이르는 말은 "수~"로 통일한다. "예) 수사돈, 수나사, 수놈, 수소.

두 번째 원칙 : "수~" 뒤의 음이 거세게 발음되는 단어는 거센소리를 인정한다. 예) 수키와, 수캐, 수탕나귀, 수탉, 수퇘지, 수평아리.

세 번째 원칙 : "숫~"으로 적는 단어가 세 개 있다. 이는 예외에 속한다. 예) 숫양, 숫염소, 숫쥐.

38. "웃어른"과 "윗어른"

"웃~"으로 써야 할지 "위~"로 써야 할지 알쏭달쏭할 때가 있다. 원칙 몇 가지만 익히면 99%는 바르게 가려 적을 수 있다.

첫 번째 원칙 : "팔, 쪽"과 같이 거센소리나 된소리로 발음되는 단어 앞에서는 "위~"로 표기한다. 예) 위짝, 위쪽, 위채, 위층 등.

두 번째 원칙 : "아래, 위"의 대립이 없는 단어는 "웃~"으로 표기한다. 예) 웃어른, 웃국 등.

기본 원칙 : "윗"을 원칙으로 하되, 앞의 첫째, 둘째 원칙은 예외이다. 즉, 앞에서 예로 든 두 경우를 뺀 나머지는 모두 "윗"으로 적어야 한다. 예) 윗도리, 윗니, 윗입술, 윗변, 윗배, 윗눈썹 등.

39. "소고기"와 "쇠고기"

결론부터 이야기하면, 두 형태가 모두 바른 말이다. 몇 년 전만 해도 하나는 사투리이고 하나는 표준어였기 때문에 몹시 혼동이 되는 단어였지만, 이제는 걱정할 필요 없다.

이와 같이 둘 다 표준어로 인정한 것으로는 "~트리다"와 "~뜨리다"이다. 예로 "무너뜨리다/무너트리다, 깨뜨리다/깨트리다, 떨어뜨리다/떨어트리다" 등이 있으며, "~거리다"와 "대다"에는 "출렁거리다/출렁대다, 건들거리다/건들대다, 하늘거리다/하늘대다" 등이다.

바른손과 오른손도 종전에는 오른손을 표준어, 바른손을 사투리로 처리했으나, 지금은 둘 다 표준어로 인정하고 있다.

40. "우레"와 "우뢰"

소나기가 내릴 때 번개가 치며 일어나는 소리를 "우뢰" 또는 "천둥"이라고 한

다. 그런데 현행 표준어 규정에서는 이 우뢰를 표준어로 삼지 않고, "우레"와 "천둥"을 표준어로 삼고 있다.

"우레"는 "울게"에서 나온 말이고, "울게"는 "울다"에서 나온 말이다. "우레"를 억지 한자로 적다 보니 우뢰(雨雷)라는 말이 새로 생기게 된것이다. 우레는 토박이말이라 굳이 한자로 적을 이유가 없다. "우뢰"는 이제 표준어 자격을 잃고 사라진 말이니 사용하면 안 된다.

41. "천장"과 "천정"

현행 표준어 규정에는 비슷하게 발음이 나는 형태의 말이 여럿 있을 경우, 그 말의 의미가 같으면 그 중 널리 쓰는 것을 표준어로 삼는다는 규정이 있다.

"방의 위쪽을 가려 막는 곳"이라는 의미를 갖는 천장도 이런 변화를 인정한 것 중에 하나다. 원래 형태는 천정이었는데, 이제는 천장(天障)이 표준어이다. 그러나 물가 따위가 한없이 오를 때 쓰는 "천정부지(天井不知)"는 그대로 표준어로 삼고 있다는 것을 알아야 한다.

42. "봉숭아"와 "봉숭화"

지금은 갖가지 색깔의 매니큐어에 밀려 봉숭아 꽃물을 손톱에 곱게 물들이는 여자들 보기가 어렵게 되었지만, 이전에는 여름 한 철 여자들로부터 인기와 사랑을 듬뿍 받던 꽃이다. 이런 이유로 이름 또한 여러 가지, 즉 "봉숭아, 봉숭화, 봉선화, 봉송아" 등을 가지고 있었는데, 이 봉숭아의 본래 말은 봉선화(鳳仙花)이다. 우리나라뿐 아니라, 중국과 일본에서도 다 함께 쓰이는 말이다. 그런데 현행 표준어 규정에서는 본래의 형태인 "봉선화"와 제일 널리 쓰이고 있는 "봉숭아"만을 표준어로 삼고 있다.

또 한 가지 주의할 사항이 있다. 우리가 발목 부근에 둥글게 나온 뼈를 복숭아뼈 또는 봉숭아뼈로 흔히 말하는데, 이는 잘못이다. "복사뼈"가 표준어이다.

43. "재떨이"와 "재털이"

"담뱃재를 털다."에서 "재"와 "털다"와의 관계를 연상해 "재털이"가 표준어라고 알기 쉬우나 "재떨이"가 표준어이다. "털다"와 "떨다"는 뜻이 같으므로 "담뱃재를 털다."와 "담뱃재를 떨다."는 둘 다 맞는 표현이다.

44. "개비"와 "개피"

"개비"는 가늘게 쪼갠 나무토막이나 조각, 쪼갠 나무토막을 세는 단위를 이르는 말이다. 그런데 개비는 사투리가 너무 많아 혼란이 일고 있는 대표적인 말 중의 하나이다. 그 중 가장 널리 쓰이는 사투리가 "개피"입니다. 이 외에도 "가피, 가치, 까치, 깨비" 등도 많이 사용되고 있다. 그러나 이 말들은 모두 사투리이므로 삼가야 한다. 표준어는 "개비"이다.

45. "곱슬머리"와 "꼽슬머리"

머리털이 날 때부터 곱슬곱슬 꼬부라진 머리나 그런 머리를 가진 사람을 일반

적으로 "곱슬머리, 꼽슬머리, 고수머리"라고 한다. 이 중에서 꼽슬머리는 널리 쓰이는 말이지만, 표준어가 아니다. 표준어는 곱슬머리와 고수머리이다.

46. "갈치"와 "칼치"

생김새가 칼처럼 생겼기 때문에 붙은 이름이 "갈치"이다. 칼의 고어(古語)는 "갈"이다. 여기에 물고기를 나타낼 때 일반적으로 쓰는 말인 "치"가 합쳐져 갈치가 되었는데, 한자로는 칼 도(刀)자를 써서 도어(刀魚)라고 한다. 그런데 이 "갈치"를 "칼치"로 발음하고 있어, 혼란이 일고 있다. 칼치는 비록 널리 쓰이는 말이지만 표준어가 아니다. 갈치가 표준어이다.

47. "꾀다"와 "꼬이다", "꼬시다"

현대인들은 어감이 분명하고 강한 말을 좋아하는 경향이 있다. 예를 들면 "꼬시다"는 어감이 좋지 않아 점잖은 사람들은 쓰기를 꺼리던 말이었으나, 이제는 사회 전 계층에 퍼져 별 거부감 없이 쓰이고 있다. "꼬시다, 꾀다, 꼬이다" 중 표준어는 "꾀다"와 "꼬이다"이다. 그런데도 이 표준어의 사용 빈도가 "꼬시다"에 훨씬 못 미친다. 표준어가 사투리보다 세력이 약하다는 것은 문제라 할 수 있다.

그런데 "꾀다, 꼬이다"처럼 둘을 표준어로 인정(복수 표준어)하는 경우가 많다. 예를 들면 "네/예, 쐬다/쏘이다, 죄다/조이다, 쬐다/쪼이다, 쇠고기/소고기" 등이 있다.

"네, 꼬이다, 쏘이다, 조이다. 쪼이다"는 표준어가 아니었으나 보편적으로 널리 쓰이는 말이기 때문에 표준어로 인정받게 되었고, 소고기는 어원이 분명하게 드러나는 말이고 소고기로 쓰는 사람이 많아 복수 표준어가 된 경우이다.

48. "사글세"와 "삭월세"

"강남콩"은 중국 강남지방에서 들여온 콩이기 때문에 유래한 말이지만, "강낭콩"으로 쓰는 사람이 많아지자, 표준어를 "강남콩"에서 "강낭콩"으로 바꾸었다. 남비도 원래는 일본어 "나베"에서 온 말이라 해서 "남비"가 표준어였지만 "냄비"로 표준어를 바꾼 경우이다.

이처럼 본적에서 멀어진 말들은 대단히 많다. 그 중 대표적인 말이 월세의 딴말인 "삭월세(朔月貰)"이다. "사글세"와 함께 써 오던 朔月貰는 단순히 한자음을 빌려온 것일 뿐 한자가 갖는 뜻은 없는 것으로 보고, "사글세"만을 표준어로 삼고 있다.

49. "총각무"와 "알타리무"

무청째로 김치를 담그는, 뿌리가 잘고 어린 무를 이르는 말인 총각무는 "알타리무, 달랑무" 등으로도 널리 알려져 있다. 그러나 현행 표준어 규정에서는 "총각무"만을 표준어로 삼고 있다.

또한 "무"도 원래는 "무우"가 표준어였는데, "무우"라고 발음하기 보다는 "무-"하고 길게 발음하기 때문에 "무"를 표준어로 삼고 있다.

50. 띄어쓰기 "성과 이름"

"성과 이름, 성과 호" 등은 붙여 쓰고, 이에 덧붙는 호칭어, 관직명 등은 띄어 쓰고 우리말 성에 붙는 "가, 씨"는 윗말에 붙여 쓴다. "김대성, 서화담(徐花潭), 최가, 이씨, 채영선 씨, 이충무공, 우장춘 박사, 이순신 장군, 백범 김구 선생, 김 계장, 철수 군, 이 군, 정 양, 박 옹" 등.

다만, 성과 이름, 성과 호를 분명히 구분할 필요가 있을 경우에는 띄어 쓸 수 있다. "남궁선/남궁 선, 독고탁/독고 탁, 구양수/구양 수, 황보지봉/황보 지봉, 존 케네디, 이토오 히로부미" 등.

모범 한글 쓰기

초판 1쇄 발행 2021년 4월 26일
초판 2쇄 발행 2024년 4월 11일

편저자 편집부
펴낸이 이환호
펴낸곳 나무의꿈

등록번호 제 10-1812호
주 소 경기도 의왕시 내손로 14,204동502호 (내손동.인덕원 센트럴 자이 A)
전 화 031)425-8992 **팩 스** 031)425-8993

ISBN 978-89-91168-93-0 13640